簡 單 手 製 ✄ 療 癒 品 香

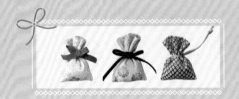

簡 單 手 製 ✂ 療 癒 品 香

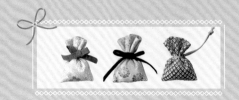

簡單手製 ✂ 療癒品香

松下惠子◎監修

初學
和香手帖

前言

香，真的可以自己製作嗎？

說不定拿著這本書的人，還是會有這樣的疑問。

所謂的香，有以火點燃的種類、或需要加熱的練香等，

以及常溫即可散發香氣的香包等，雖然有著各式各樣的種類，

但無論哪一種都可以作出自己喜歡的香氣。

香的香氣可以讓人的心靈變得平和，具有不可思議的療癒力量不是嗎？

相較於西方精油偏向華麗甘甜的香氣，

香則是能夠呈現出「穩定中帶著高雅的香氣」。

調製香氣的微妙平衡會隨著時間產生變化，正是香的深奧之處。

無論是想像著自己喜愛的香氣意象，或構思香料的搭配，

甚至是在香氣圍繞下著手製香的過程，全都是很棒的療癒時光不是嗎？

本書介紹了「認識香」的樂趣、「製作香」的樂趣，

以及「使用香」的樂趣分別為何。

製香的單元頁面，為了讓初次嘗試的人容易理解，

因此依照順序仔細地解說作法步驟。

同時也提供了根據氣氛、場所適合使用的香方，

請務必試著製作出世界上獨一無二的香。

此外，若曾經有過製香經驗，在店裡選香時，必定更能體會香文化的樂趣。

最近，在名片薰上淡淡清香、

或在和服裡放入香包之類，

於各種場合體驗香之樂趣的人逐漸增加。

請務必找出適合自己、能夠讓心情感到愉悅的香氣，

享受專屬自己的「香生活」。

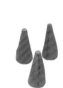
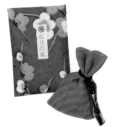

參考文獻

《完全解讀香和線香的教科書 調香師解惑的香之疑問70》
愛知縣線香批發商工會（三惠社）

《日本の香》監修・香老舖松榮堂（平凡社）

《線香的現代研究——源自生活的線香之香》鳥毛逸平（Fragrance Journal社）

《香三才 香與日本人的故事》畑正高（東京書籍）

《芳香精油療法教科書》和田文緒（新星出版社）

kokeshi kawaii

lesson
1

香的
基礎知識

即將由此開始進入香之世界的第一步。
首先，以初次品香者為對象，
介紹香的種類、品味方法，
以及想要知道的香的簡單構造。

關於香

若是要以一句話來說明什麼是香,說不定各人腦海中所浮現的情景,依然是各式各樣的。無論是佛壇上供奉的線香、喪禮時的焚香、驅蚊的線香或香包等,這些全部都是香。來自中國的香道,隨著佛教的傳揚一併進入日本,進而融入當地,發展出屬於日本人的獨特香文化。

所謂的香,是由白檀或沉香等具有香氣的木材(香木)、搭配來自葉子、根、莖、樹脂、果實等植物性香料或動物性香料,混合製作而成。最近亦有許多帶著花香調或香草類精油香氛的香,種類

十分豐富。

　　每個人對於香的感受都各有所好，有些人喜歡具有中藥般濃厚獨特的味道。這類香的原料裡，通常會添加丁香、桂皮（肉桂）等中藥或辛香料，也具有許多共通點。那麼，香與精油又有什麼不同呢？精油是經由壓縮或蒸餾等手續，萃取出蘊含其中的香精，相較之下，香則是直接將素材本身作為香料來製作。因此即使是同一種材料，精油與香的香味也會有所不同。

　　市售的香，都是經由香司（調香師）的手，精選並調合香料。即使是相同種類的香，各個店家祕傳的配方也會有微妙的不同，也就是說，香的可能性有無限大。收集同一種類的香，品味每一種香的差別，或許也是樂趣所在。

點

火

燃燒型

在香的類別中不但最受歡迎,而且品味方式也最簡單的類型,就是直接點燃薰香的款式。即使外出旅行也可以隨身攜帶,隨時都可以立刻使用為其優點。

燃香的外形主要有三種,分別為棒狀的線香(臥香、立香)、錐狀的香錐(香塔)、螺旋狀的盤香(香環)。依據形狀不同,香氣擴散的方式和燃燒時間也有所差異,如果能夠配合目的分別運用,效果會更好。不妨依個人喜好挑選香盤或香座等香用小物,讓品香時的樂趣加倍。

盤香

和驅蚊線香相同的螺旋形款式。燃燒時間相較於其他形狀更加持久,因此推薦使用於寬敞的空間,慢慢地享受薰香。若是燃燒途中想要暫時停止,直接折斷局部即可。燃燒時間的參考值,大約是直徑6cm二小時。

香錐

點燃三角錐的尖端部分,愈往下燃燒香氣愈強,短時間就可以讓寬敞的空間飄香,建議用於想要一口氣完成香氣瀰漫的效果時。因為是香灰不容易散落的形狀,方便清理也是其特色。燃燒時間的參考值,大約是15至20分鐘。

線香

與佛事使用的線香淵源深厚,是細長的棒狀香。具有各式各樣的長度與粗細,香氣的種類也十分豐富。香氣可以均勻地擴散,直到燃燒完畢為止都能安定地飄香為其特色。燃燒時間的參考值,是長度6至14cm約12至30分鐘。

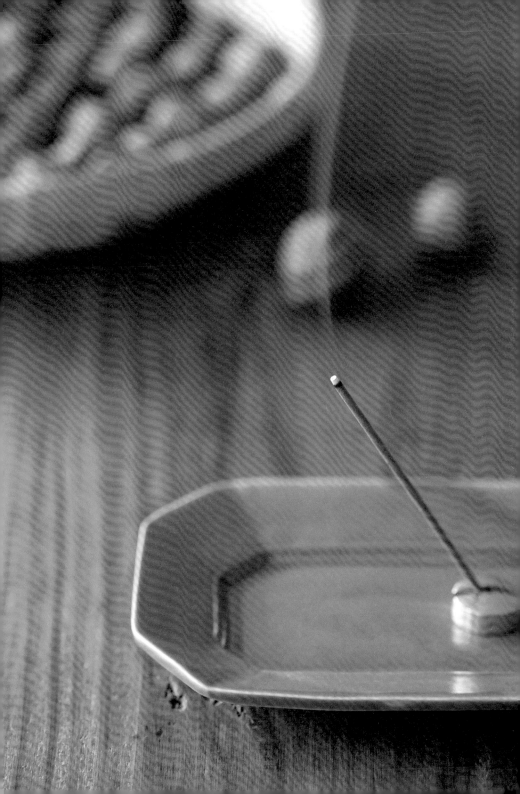

加熱

飄香型

香也有以熱源加溫，藉此飄散香氣的種類。將炭埋入香灰裡加熱，再放上香，是一種隔火薰香的方式。因為不會產生煙霧，推薦對煙味敏感、或想要品味純粹香氣的人使用（詳細步驟請參閱P.88的「空薰法」）。雖然使用香爐是最好的選擇，但使用陶器等容器來取代也是另一種樂趣。茶道的聚會場合就有以香招待客人的習慣；夏天（風爐）使用白檀的香木，冬天（火爐）則是將練香放在爐邊薰香。

印香

將磨成粉末的香料放入模型裡，壓製成薄薄的固體香餅。宛如花朵或幾何圖形的餅乾，市面上有許多色彩豐富、造形可愛的香品。

練香

在磨成粉末的香料裡加入蜂蜜或梅肉，以及炭粉等材料，混合後揉製成圓形的香丸。圓潤飽滿的濃郁香氣為其特色。

香木

能夠散發香氣的木頭稱為香木，亦為製作香的原料，最具代表性的香木就是白檀與沉香（圖為白檀）。品香時使用裁切成小片的香木。

常温

飄香型

將揮發性高的香料細細切碎，調製而成的香。放入袋子裡封好，即為「香包」，也可當成室內裝飾的「室內香」。

香包，從平安時代開始即為貴族愛用的腰飾，也有將香氣染上衣物品味的「移香」文化。時至今日，為了妥善保存衣服、和服、掛軸、人偶等物品，依然會放入強效防蟲香料製作而成的「防蟲香」香包。

室內香

作為室內裝飾之用的香掛飾，可依個人喜好隨意掛放。為了裝飾空間，靜置香多半製作成大型香包。由於放入了大量的香料，因此，想要讓室內飄香的時候很方便。

香包

除了經典款的束口袋款式，還有各式各樣以和紙包裝、製作成人偶或動物形狀的款式，近來為了在名片上薰香，甚至出現卡片形式。若香氣變淡，只要替換內容物即可持續使用。

文香

在和紙等紙品間夾入細碎的香料，作成薄薄的小型香包。放入信封裡，就會連同信紙一起散發出淡淡的香氣。也可以當成書籤使用。

塗香

供養神佛之際，為了驅除邪氣並清淨身體時所使用的粉末狀香品。取少許置於手心，以雙掌推開後再抹於手背，即可享受散發的香氣。特別建議穿著和服時使用。

14

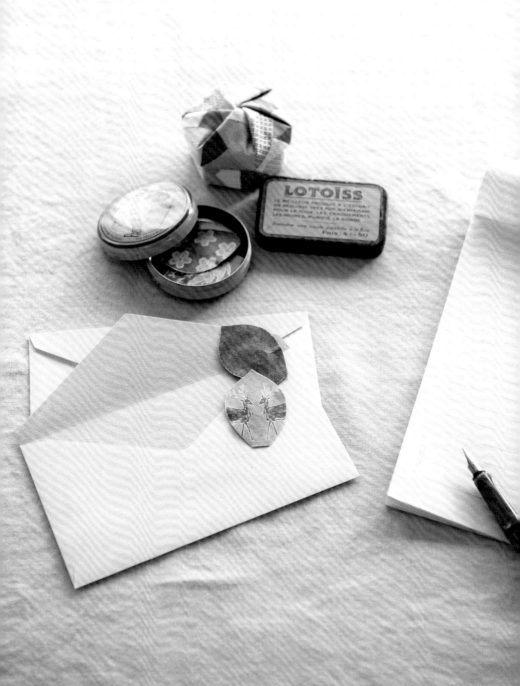

簡易的
品香方法

◆ 點火 ◆

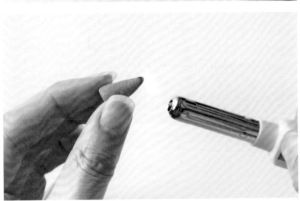

在香的前端部分點火。盡可能讓火焰前端接近香。因為相對於火焰前端，火焰的中段溫度比較低，要花費比較多的時間才能點燃。

輕鬆找出自己喜歡的香氣吧！

首先，嘗試自己喜歡的香品類別與香氣吧！實際點燃之後，就能馬上清楚是否喜歡這一款香。若是在家裡點燃一支線香，在燒完之後還是會有「殘香」的香氣。因此，即使是在外出前點燃，回家之後還是能享受香的芬芳。

準備數種喜愛的香，在一天當中變換使用，或著將較高價的香作為小小的奢華犒賞，撫慰努力打拚的自己。品味香木等細緻的香氣之前，為了不讓其他香氣造成干擾，要避免使用香氣濃郁的香品。

16

◆ 印香 ◆

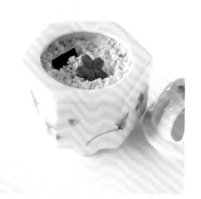

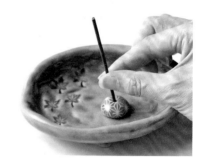

將點燃的香炭埋入香爐灰中,等到香灰被加熱之後(香炭的處理方法請參閱P.88),在溫熱的灰上放上印香,待香氣逸出即可。如果出現印香燒焦,或冒出煙霧的狀況,表示溫度過高,這時請將印香移開,離香炭處遠一點。

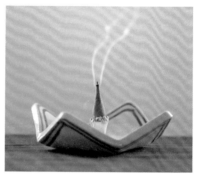

加熱飄香型
◆ 練香 ◆

線香和香錐點燃之後,置於香座上。由於會有香灰散落,因此若使用小型香插,可在下方加上香皿。如果受到冷氣之類的風直吹會熄滅,因此,請放在避風處。

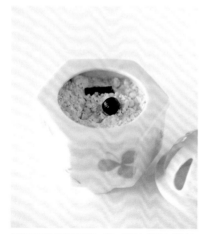

加熱香灰的步驟和印香一樣,待香灰溫熱之後放上一顆練香。香味消失即為燃燒完畢的訊號,可將練香取出。為了防止練香乾燥,需放入專用的香盒或有蓋容器保存。

如果有香爐,直接放在灰上也是一種方法。放在香插上點燃時,最後會剩下幾公釐無法燃燒。這個方法就會毫不浪費的燒盡。

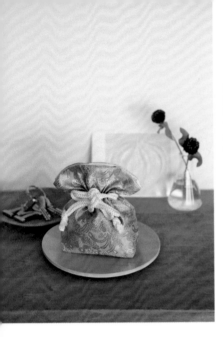

◆ 置於玄關 ◆

以線香和練香的殘香來招待客人吧！不妨在客人到來之前點燃香，僅留下淡淡殘香的程度。亦可放置動物造形或符合當下季節風情的造型香包、室內香等，都很適合。

◆ 置於櫥櫃中 ◆

針對和服、羊毛織品、人偶、掛軸等物品的防蟲對策，可運用香包或防蟲香來薰染香氣。由於香料中多半添加了富含油分的樹脂類原料，容易造成衣物黃斑，因此，請勿讓衣物直接接觸香包的外袋，而是放在一張紙上隔開。

◆ 置於化妝間 ◆

如果不希望因為化妝品和香放在一起，造成化妝間氣味混雜的情況，可以放置香氣較淡的香包。空間較小的廁所可以迅速薰香，又不會有香灰四散的問題，因此不妨常備香錐型的香品。

讓香存在於每一天的日常生活中

雖然不至於到難以決定的程度，但還是提供了根據使用場所來決定哪種類型的香比較方便運用，或推薦的使用方式以便參考。衣櫃或壁櫥使用具有防蟲效果的香或白檀香；完成廁所的清潔之後，就用清爽新的柑橘系薰香等，讓清新的情境圍繞也是另一種樂趣。

香氣的感受，會因為個人好惡而有很大的差別，因此，在眾人頻繁出入的地方就要仔細考慮香的選擇。在抽屜或衣櫥等處放入香包的時候，不要讓外袋直接接觸衣物，請務必鋪上一張紙隔開。

靜置

18

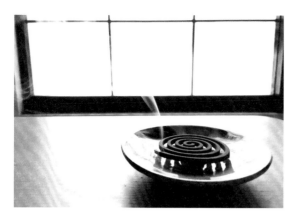

◆ 置於客廳 ◆

具有一定寬敞度的空間，可以使用香氣容易擴散的盤香或線香。掃除完成時，也很推薦點上具有清淨除穢涵義的香。或是放上個人喜歡的香爐，當成室內裝飾。

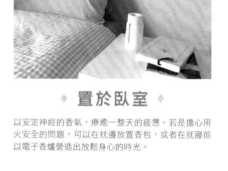

◆ 置於臥室 ◆

以安定神經的香氣，療癒一整天的疲憊。若是擔心用火安全的問題，可以在枕邊放置香包，或者在就寢前以電子香爐營造出放鬆身心的時光。

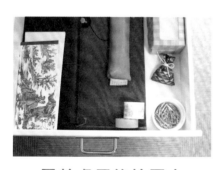

◆ 置於桌子的抽屜中 ◆

放入香包的話，每一次拉開抽屜都會飄散出喜歡的香氣，心情也會隨之煥然一新。尤其推薦運用於辦公室的抽屜。

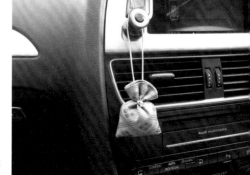

◆ 置於車裡 ◆

容易充滿香氣的車內不能使用火源，正好適合吊掛型的香包。

◆ 置於包包中 ◆

如果在包包底部放入香包，每當打開包包時，便可聞到淡淡的香氣。同時，放入包內的手帕或化妝包等物品也會薰染上香氣，一石二鳥。

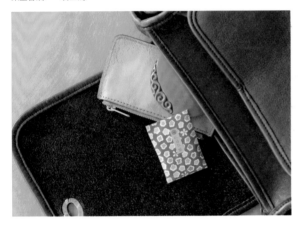

◆ 當成吊飾 ◆

若是在手機、錢包、鑰匙、小包等處加上吊飾型的香，使用時就可以感受到香氣。繪有和風圖案的小束口袋、可愛動物等，具有各式各樣的形狀，從外觀就能溫暖人心。也很推薦在智慧型手機的保護殼內夾入文香。

處處皆可享受
日本的和式香氛

外出時也想沉浸於自己喜歡的香氣之中，因為只要這樣，心情就會很快樂，有著令人奮發向上的動力。

將香包放入包包、穿和服時藏入衣襟之間、在雙手抹上塗香、將名片薰染上香氣等⋯⋯隨身攜帶香氣的方法，根據不同的場合有著各式各樣的變化。即使覺得香水或古龍水香味太重的人，也無法抵擋常溫飄香的香包所散發出的淡雅香氣。輕淺雅致的淡淡香氣，總是能夠緩和安撫人們緊張的情緒不是嗎？

✦ 適合薰香的品項 ✦

書籤

將書籤薰染上喜愛的香氣，每一次打開書本都可以享受散逸的淡香。當成禮物，將書和書籤一起送給喜歡閱讀的人也不錯。

名片

帶著香氣的名片，可說是不分男女的廣受歡迎。遞出名片的時候，飄散出淡雅清香，不但讓對方留下印象，也能製造開啟話題的契機。

便箋‧信紙

讓親手書寫的信飄散出淡淡的香氣，將心情藉由香味傳達給對方吧！

手帕

替隨身攜帶的手帕添上香氣吧！可以營造潔淨感，也可以放鬆心情，成為鼓勵自己的小物。

✦ 薰染香氣的方法 ✦

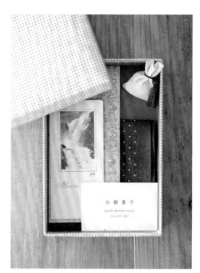

準備一個木箱或紙箱，將香包和想要薰香的物品一起放入箱子裡。便箋和信紙等紙製品很容易染上香氣，因此特別推薦。如果沒有箱子，放入抽屜裡也OK。

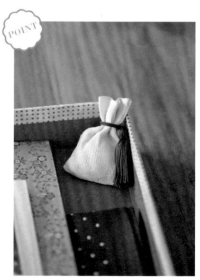

POINT

若直接將香包放在便箋或信紙上，恐怕其中的油分會污損紙張，放置時請避開。

21

線香的構造

空間大小、天氣、濕度等因素都會影響香氣的變化

在點火之前，即使貼近嗅聞，也不能確切肯定香真正的味道。即使在尋找自己喜歡的香品時，首要重點就是試著點燃來聞香。即使在店裡，有些產品也能實際點燃，試聞香氣，因此請務必詢問店員是否提供試用。聞香時，要距離香20至30公分左右，然後緩緩的吸入香氣。若是集中試聞好幾種香氣，就會混亂而無法分辨味道，因此

要不時的呼吸新鮮空氣，轉換一下，才是正確試聞的重點。

試聞時，有人認為香氣來自煙霧，便以手揮煙吸入香氣。實際上，煙和燃燒的部分是不會釋放出芳香的。香氣來源是距離燃燒的部分（火種）下方數公釐，尚未燃燒到的地方。在漸漸加溫的過程中一點一點的釋放香氣。正如下方圖示，火種部分接近800度的高溫，因此，香的成分已經燃燒殆盡。在火種下方燒成焦黑的部分（碳化），則是火源即將轉移之處。火種、碳、尚未燃燒的部分，溫度依這個順序愈燒愈低，因此香就是根據火種的熱能，將帶有香氣的成分往外側釋放。

根據原料或作法的不同，香的煙量、火種大小、灰的顏色和數量都會有所差異。此外，香氣擴散的方式也會因空間大小、當天的天氣和濕度所影響。即使是同一款香品，在不同的日子使用，也會有不一樣的變化，試著仔細觀察這些變化也很有趣。

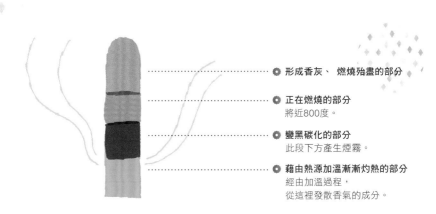

● 形成香灰、 燃燒殆盡的部分

● 正在燃燒的部分
將近800度。

● 變黑碳化的部分
此段下方產生煙霧。

● 藉由熱源加溫漸漸灼熱的部分
經由加溫過程，
從這裡發散香氣的成分。

香的功效

在五感當中嗅覺最原始

在人煙稀少的早晨呼吸清新的空氣，於是覺得清新舒暢；回到老家打開玄關大門的瞬間，懷念的氣息迎面撲鼻而來……除了味道鮮明的香、精油或香水等香氣之外，包含這些所謂的「生活香氣」在內，生活中其實在不知不覺的情況下充斥著許多香氣。

動物具有的五感（視覺、聽覺、嗅覺、味覺、觸覺），是為了

生存而不可或缺的機能。其中的嗅覺，是下意識之中最先感受到的本能反應。我們對於食物腐敗的味道會產生不舒服的感覺，這時大腦才會瞬間產生「危險物」的連結反應。聞到美味的香氣會湧現食欲；聞到記憶中的味道，彷彿會喚起過去的記憶，大腦也開始產生反應。就醫學角度而言，嗅覺以外的視覺、聽覺、味覺、觸覺，是經由掌管知性與理性的大腦新皮質來對應，嗅覺則是由掌管記憶、感情和本能的大腦邊緣系統直接反應。香味造成的刺激傳達到腦部在0.2秒以內，身體痛感傳達到大腦最快則需要0.9秒以上，也就是說，嗅覺能夠更迅速的感受到。此外，由於香味的刺激同時也會傳到視丘下部，因此對賀爾蒙或自律神經之類的活動也具有很大的影響。

比起無意識吸入香氣產生生理性的影響，不如選擇讓心情愉悅的香氣，給予腦部正面的刺激。藉著這個機會檢視並調整自己周遭的氣味，運用更美好的香氣豐富生活。

◎ **大腦新皮質**
在大腦表面，掌管知性、理性等邏輯思考等智慧行動。

◎ **大腦邊緣系統**
在大腦內側，包含掌管記憶的海馬體或掌管快、不快、喜怒哀樂等感情的扁桃體。

◎ **鼻腔**
透過鼻子吸入香氣中的芳香成分，經過鼻腔，傳到大腦邊緣系統。

香十德

「香十德」是北宋詩人黃庭堅所作的詩。在室町時代，經由一休禪師傳入日本。其中傳達的涵義，即使歷經時代演變也毫不褪色，直接展現出香的本質。香舖有時也會以寫著香十德的掛軸作為裝飾，因此，請務必參考看看。

1 感格鬼神
感悟天地能量
含義 澄淨精神提升敏銳度

2 清淨心身
清理和淨化身心
含義 使人身心保持清淨無染

3 能除污穢
滌蕩不潔
含義 徹底去除污穢

4 能覺睡眠
睡眠充足
含義 讓人一夜安穩好眠

5 靜中成友
在寧靜中獲得如良友相伴的安詳
含義 即使孤獨一人亦可療癒心靈

6 塵裡偷閒
在紛亂世俗裡偷閒
含義 忙碌的時候心靈仍然平和安寧

7 多而不厭
擁有很多也不厭煩
含義 即使擁有再多也不覺得累贅

8 寡而為足
量少仍感到滿足
含義 即使擁有很少也能獲得一室馨香

9 久藏不朽
長久保存也不會壞掉
含義 經過長時間也不會腐朽

10 常用無障
經常使用也沒有障礙
含義 即使常用也無害

lesson
2

製作專屬於
自己的香

何不試著親手製作專屬於自己，
無論香氣或形狀都是獨家原創的香呢？
除了介紹如何動手製作個人專屬的香品，
同時也刊載了各種情境和場所適用的香方。

試著親手製香吧

香的製作方法，其實沒有想像的那麼困難。

直接使用切碎的香料，即可作成香包。

若是使用粉末狀的香料，就可以作成

燃燒用的香品或印香，並且能塑造出各種形狀。

香氣的主調，就以個人喜好為基本來調製吧！

基本上，香的成分不會只有一個種類，

而是以數種不同的原料來調製。

「專屬於自己的」製香過程也是一種樂趣。

此外，以日本傳統香料製作的香，

想必能夠讓心靈更加沉靜柔和。

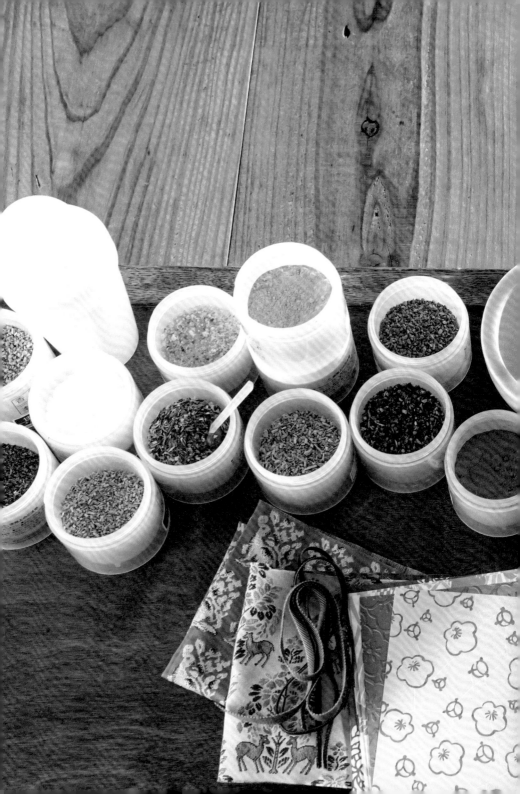

試著找出專屬自己的香氣

怎麼作，才能製作出自己喜好的香呢？

香的調製，是利用數種到十多種作為原料的香料來調配，如此才能製作出複雜的香氣變化。香料之中，也有香味強烈或具有獨特香氣如辣香料的素材，用量只需要掏耳棒凹槽的分量，就能瞬間改變香的風格。雖然這麼說，可能還是會覺得「製香很困難？」，但這也正是調香的樂趣之一。如果放入這個香料，會形成甘甜的香氣，增加層次⋯⋯驚喜和新發現也是香的深奧所在之一。調製時，如果發現新的香氣，心裡也會產生興奮的感覺不是嗎？

首先，從構思想要的氛圍開始進入製香程序。在調合香料的過程，香氣會漸漸產生變化，因此，請一邊享受這個過程一邊調製吧！此外，單獨使用

30

時不怎麼喜歡的香料，也可能在加入後增加層次韻味，形成良好的平衡，因此，請務必多方試驗看看。

經過不斷嘗試與失敗，最後完成的香，毫無懸念是世界上獨一無二、專屬自己的香氣。當好久不見的朋友來訪時，試著點燃看看之類……無論是在思考要在哪種場合使用，或其他小細節的安排，這些過程又何嘗不是豐富精彩的品香時光。

製香基礎小學堂

在開始製香前，先來了解基本的香料處理方法，以及調香（將香料攪拌混合）的基礎知識吧！

Step 1

設定香的主題&使用場合

製香時，最重要的前提就是設定主題與使用場合。春天的香；勾起旅行回憶的香；或者是家人、戀人之類想要贈送之人的形象香氣……不管是哪種主題都沒問題。比起單單只是「好聞的香氣」而沒有什麼特色，不如提出「在開始工作之前可以提高集中力的香氣」這樣，具體思考使用場合和心情的要求，會更有助於選擇關鍵香料，進而製作出想要的香。

Step 2

了解香料的特徵（氣味‧輕‧重）

香氣的特徵可以用甜味、辣味、酸味、輕鬆、沉重來具體形容。找出想要使用的香料之後，最重要的就是先行了解這個香料的特徵（請參閱P.34～41的香料圖鑑）。調製時需特別留意，是否一味使用感覺輕盈或盡是沉重的香料，以避免過度失衡的情況。

32

前味	最初 聞到的香氣。 具有輕盈的印象。
中味	作為主調的香氣。
後味	隨著時間所留下的 淡淡殘香。 具有沉重的印象。

香氣是會隨著時間產生變化的物質。在香水的世界中，也是以三階段的香氣調製出美好的平衡。意識到香的輕、重，也能活用於製香喔！

Step 3
構思香料整體的平衡

調香並沒有最低限度需要幾種香料的規則。舉例來說，即使只有白檀也可以。

但是，混合的香料種類愈多，完成的香就愈有層次感。從燃香開始，到結束之後留下的殘香，可以享受整個過程中香味變化的樂趣。

Step 4
氣味強烈的香料請一點一點的少量加入

香料之中，有著香氣比較強烈的種類。即使是少許如一匙掏耳棒程度的分量，香氣也會瞬間改變，混合時務必微量加入即可。加入並攪拌混合之後，確認香氣，若是不足再補上一些，重複這樣的步驟，直到香氣所需的分量足夠為止。

Step 5
挑戰一下不太喜歡的香氣

眾多香料中，肯定能清楚掌握自己喜歡的香味。但即使是單聞沒那麼喜歡的香料，經過調製之後也可能會形成完全不同的香氣，並且具有畫龍點睛的提味效果。

思考如何完成個人喜歡的香氣時，也可以試著放入不太喜歡的香料。

33

香料圖鑑

香是以天然香料製作而成。不管是直接使用樹木本身，還是樹脂、果實或香料等，有著各式各樣的原料。其中也包括了動物性的材料。在此介紹手工製香時使用，經典的十六種傳統香料。

攝影協力／春香堂

沉 香

香木

英文名稱：Agarwood

主要產地：越南、泰國、馬來西亞、印尼等地。

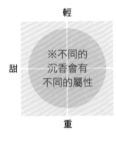

輕

甜　　　　辣

※不同的沉香會有不同的屬性

重

沉香是最具代表性的香木。瑞香科的樹木在受到傷害之後，會產生保護性的樹脂。其成分經過長年累月的變質，會形成具有香氣的物質，即為沉香。層層凝固的樹脂具有重量，放入水裡會下沉，即為「沉香」之名的由來。

能夠經歷長久歲月而不毀的沉香，通常都具有良好的品質，耗時一百到一百五十年左右形成的沉香，都是貴重的高級品。具有鎮靜效果，因此也作為藥材使用。

沉香屬於高價的香木，為了防止過度砍伐，目前須遵循華盛頓公約的約束，有限度地開採，避免滅絕。

最高級的沉香
◆◇◆ 伽羅 ◆◇◆

沉香之中品質最好的頂級品，稱為「伽羅」，可以釋放出非常濃郁的香氣。一般的沉香在加熱之後會產生香味，但是伽羅卻在常溫之下就能散發香氣。愈古老的沉香含油量愈豐富，可以呈現出更濃烈的香氣，因此價值也相對更高。

34

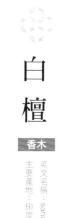

白檀

香木

英文名稱：sandalwood
主要產地：印度、印尼等地。

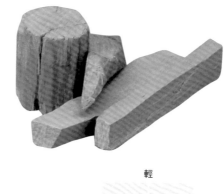

輕

甜　★　辣

重

屬於檀香科的樹木，會從中央的樹芯釋放香氣，也是常用於製作佛具或扇子的材料。蒸餾萃取的精油（檀香），也應用於芳香精油療法。主要產地是印度或印尼

等國家，其中，印度邁索爾（Mysore）地區產出的白檀，被譽為品質最好。具有甘甜清爽的香氣。

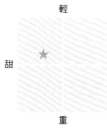

桂皮

植物性

英文名稱：cinnamon
主要產地：中國、越南、斯里蘭卡、印度等地。

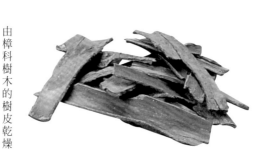

輕

甘　★　辣

重

由樟科樹木的樹皮乾燥而成。其特色是會根據產地，具有不同的香氣和風味。在日本，習慣稱呼為「肉桂」。在外國稱為「cinnamon」，也是自古

時候開始就有食用。此外，桂皮也是自古以來的藥材，具有鎮痛、發汗、健胃藥等作用。本身帶著稍微刺激性的獨特香氣。

丁香

植物性

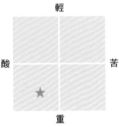

```
        輕
  酸            苦
      ★
        重
```

英文名稱：clove
主要產地：印尼、馬來西亞、非洲。

亦稱為「丁子香」。屬於桃金孃科丁香的花苞，在最香時摘取，乾燥而成的香料。因為外形很像釘子而得名。在歐洲、印度被當成香料使用。因為具有辛辣的刺激性香氣，作為防蟲劑的效果也很好，經常使用於衣物用的香包。

大茴香

植物性

```
        輕
             ★
  甜            辣
        重
```

英文名稱：star anise（lilicium verum）
主要產地：中國、越南等地。

由五味子科常綠喬木八角的果實乾燥而成。星星狀的外形為其特色，在西方國家被稱為「星星茴香」，在中國則被稱為「八角」。除了當成中藥、鎮咳去痰藥的藥材之外，有些地方還會當成杏仁豆腐的提味香料使用。具有意想不到的清爽柑橘香氣。

山奈

植物性

英文名稱：kamferia rhizome
主要產地：中國、印度。

屬於薑科的山奈，將其根、莖乾燥而成的香料。具有胃藥的功效，以及除蟲的效果。此外，也會在製作咖哩時作為香料加入。

味道和薑很相似，稍微帶有一點甜味，清爽鮮明的香氣為其特色。

```
        輕
        ★
甜            辣
        重
```

龍腦

植物性

英文名稱：borneol
主要產地：印尼、馬來西亞

龍腦樹為龍腦香科，樹形高大可達五十公尺，樹脂有時會在樹幹間隙形成白色的結晶，主要產於印尼的蘇門答臘島、婆羅洲島，以及馬來半島等地。

古時候就被當成防蟲劑或防腐劑使用，日本曾經從マルコ山古墳的遺骨中檢驗出龍腦。是製墨香料，也是中藥裡常見的冰片。香氣強烈具有清爽感。

```
        輕
            ★
甜            辣
        重
```

甘松

植物性

英文名稱：spikenard
主要產地：印度、中國等地。

原生於喜馬拉雅與中國等地的高山地區，為敗醬科※的多年生草本植物，將其根、莖乾燥而成的香料。也可以當成胃腸藥使用。就單獨使用來說，香味並不是那麼討喜，但是若和其他香料調和，就會產生濃厚的甘甜香氣，此為其特色。尤其適合和沉香搭配。

※根據2003年修訂後的APG II 分類法，歸併入忍冬科。因此亦有忍冬科甘松屬的科學分類。

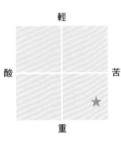

輕

酸　　　　苦

重

藿香

植物性

英文名稱：patchouly
主要產地：印度、馬來西亞、中國等地。

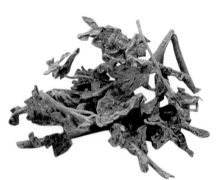

將唇型科多年生草本植物廣藿香的莖和葉乾燥而成的香料，同時也作為中藥使用，治療胃部的不適症狀、夏季的熱感冒等。亦可製成「廣藿香」精油，用於芳香精油療法或香水的基底。

香精油療法或香水的基底。微微的甜味之中，帶著紫蘇般的清爽香氣。

輕

甜　　　　辣

重

安息香

植物性

英文名稱：benzoin
主要產地：泰國、印尼、越南等地。

```
        輕
甜            辣
  ★
        重
```

野茉莉科（亦稱安息香科）的樹幹受傷時會滲出樹脂，乾燥而成的香料即為安息香。基於「可以安定氣息的香氣」的效果，以及來自於安息帝國＝帕提亞（巴基斯坦）所使用的香料，因而有了這個名稱。

高品質的安息香產自於越南和蘇門答臘，具有甘甜濃郁的香氣。

乳香

植物性

英文名稱：frankincense
主要產地：非洲、中東、近東等地。

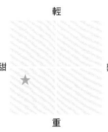

```
        輕
甜            辣
  ★
        重
```

從橄欖科乳香屬的樹幹滲出的樹脂，會形成橡膠狀的固態物。由於顏色乳白，因而被稱為「乳香」。

乳香是西方國家使用的傳統香料，多用於儀式上。即使時至今日，在天主教或東正教的教會聚會禮拜中，依然被當成神聖的香料焚香祝禱用。

貝香

動物性

英文名稱：incenseshell
主要產地：非洲、中國。

也稱為「甲香」。將螺貝類的殼蓋充分乾燥後，磨成粉的香料。使用貝香能夠凸顯其他香料的香氣，並且增添香氣的深度。再者，因為具有讓香料長時間保持安定的效果，自古以來就被當成「保香劑」使用。日本從奈良時代就開始使用貝香。

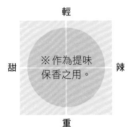

輕

甜　　※作為提味　　辣
　　保香之用。

重

麝香

動物性

英文名稱：musk
主要產地：中國、西藏等地。

棲息於西藏或喜馬拉雅等地區，為雄性麝香鹿的生殖器分泌物。為了獲取香氣濃厚的原料，因此多在發情期狩獵具有過於強烈的刺激性，無法直接嗅聞，只需稀釋成千分之一的濃度，再和其他香料混合，即可釋放出濃厚的香氣。可以當成「保香劑」，想讓香氣更有厚實感時，亦可添加。

輕

★

重

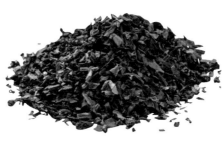

零陵香

植物性

英文名稱：Lysimachia foenum-graecum Hance

主要產地：中國。

將報春花科的多年生草本植物乾燥即得。種子可作為祛風寒的感冒藥，同時也運用於烹飪作為香料使用。零陵香又稱薰草，具有濃郁鮮明的辛香，為了避免氣味沾染到其他香料，收納、處理時需要特別注意。在中國是用途廣泛的中藥材。

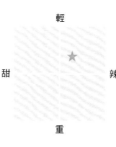

輕

甜　　　　辣

重

木香

植物性

英文名稱：costus

主要產地：印度、中國。

將菊科的馬兜鈴根部充分乾燥所得的香料。具有清爽帶苦的香氣，亦可入藥作為藥材使用。

輕

甜　　　　辣

重

排草香

植物性

英文名稱：──

主要產地：中國、印尼、馬來西亞等地。

將唇形科多年生草本植物的根、莖乾燥所得的香料。以中藥而言，基本的使用方式與薰香相同。具有溫和甘甜的香氣。

輕

甜　　　　辣

重

香料的調香
—— 香包等

香包或室內用的靜置香，只要將香料切碎，再以雪克杯充分混合均勻即可。使用的香料雖然沒有限制，但通常是使用常溫下也具有足夠香氣的白檀或龍腦等香料為基底（比例較多），再加入各式各樣的香料。若是將混合六至十種左右的香料當成標準，就可以調製出具有深度的和風香氣。

準備用品

- ◎ 香料（切碎）
- ◎ 雪克杯
 （密封容器）
- ◎ 計量匙＆刮板

＊一匙約1g。但是根據不同原料的細碎程度，會有些微的差異。

1

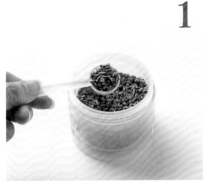

以計量匙量取作為基底的香料。

2

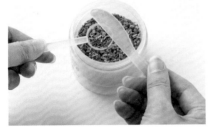

量取1匙的分量時，以刮板抹平的量算作一匙。

5

加入香料混合，直到形成個人喜歡的香氣為止。每加入一種香料之後，一定要確認過混合的香氣，再繼續調製。

3

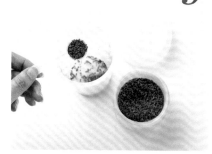

將基底香料放入雪克杯，再以計量匙量取下一種香料放入。

6

在製香之前，必須先決定香料的總量，再一邊思考每種香料的比例一邊調製。

4

上下搖晃雪克杯混合香料。重點是要讓香料充分混合。

POINT 確實混合之後，打開蓋子確認香氣吧。

7

調製完成的香料，即可作成香包或室內香。

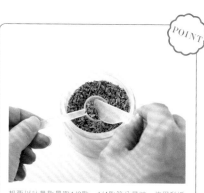

POINT

想要以計量匙量取1/2匙、1/4匙等分量時，使用刮板的前端來調整香料的分量為佳。

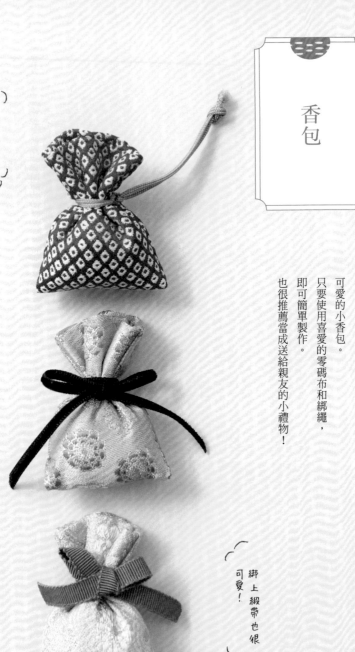

香包

可愛的小香包。
只要使用喜愛的零碼布和綁繩，
即可簡單製作。
也很推薦當成送給親友的小禮物！

也可以別在
自己喜歡的繩鏈上

綁上緞帶也很
可愛！

3

分別在步驟2兩脇邊的1.2cm處縫合，手指從袋口伸入，將布袋翻至正面。整理袋形，並且確實拉出四個邊角。

1.2cm

4

將調製完成的香料直接放入袋子裡，再填入棉花。若布料較薄，或依使用香料的情況而定，可先以棉花包住香料，再放入袋子裡。

5

將步驟4的棉花稍微往下壓實，再將袋口像手風琴一樣摺疊。接著，以繩子捲繞兩圈左右。

6

將繩子束緊，為了不要讓綁繩鬆掉，再打一個結。依個人喜好裁切繩子長度，將邊緣對齊，打結固定。

準備用品

- ◉ 調製完成的香料　計量匙6匙左右
- ◉ 稍有厚度的布料　10×20cm

＊此處使用織入金線的布料，金襴的零碼布。
　但無論是什麼布都可以製作。

- ◉ 棉花　適量　◉ 繩子　30cm
- ・裁布剪刀　・針和線

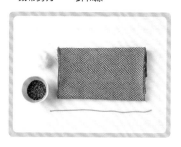

1

7.6 cm

18cm

布料以裁布剪刀裁成7.6×18cm。

2

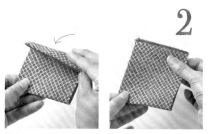

將步驟1的布料正面相對對摺，距離布邊2.5cm的位置再摺一次之後，以珠針固定。

微帶香氣的書籤，夾入借來的書本中，
像是禮輕情義重的小禮物。
寫上想要傳達的話語，當成信箋使用也很精緻。

打開信封時，不經意飄散的淡雅文香。
特別推薦使用香氣甘甜清爽，
以白檀為基底的香。

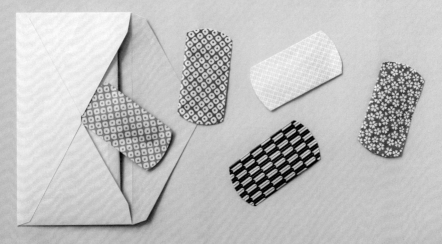

文香

準備用品

● 調製完成的香料　適量
● 和紙　7.6×7.6cm
＊此處使用摺紙用和紙。

・剪刀
・膠水

1

紙張背面相對對摺之後，將兩端剪成圓弧狀。事先使用圓筒狀的物品畫出線條再裁切，就會得到漂亮的弧線。

2

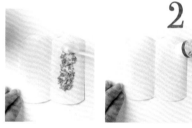

將步驟1的和紙攤開，沿四周和摺線痕跡塗上膠水之後，直接放上調製完成的香料。依摺線痕跡再次對摺。

3

依摺線痕跡再次對摺之後，將黏合部分確實壓緊。

香箋

準備用品

● 調製完成的香料　少許
● 和紙　12×12cm
＊此處使用摺紙用和紙。

● 0.5cm寬的緞帶14cm
・剪刀
・膠水
・打洞器

1

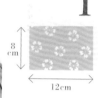

和紙以剪刀裁切成8×12cm。如圖示背面相對對摺。

2

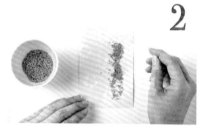

將步驟1的和紙攤開，沿四周和摺線痕跡塗上膠水之後，直接放上調製完成的香料。依摺線痕跡再次對摺。

3

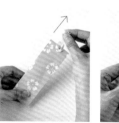
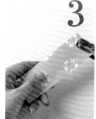

確實按壓黏合的部分，在上方中央打洞。將0.5cm寬的緞帶對摺，對摺處穿入孔洞後，再將緞帶尾端穿進對摺的圈狀部分，收緊即可。

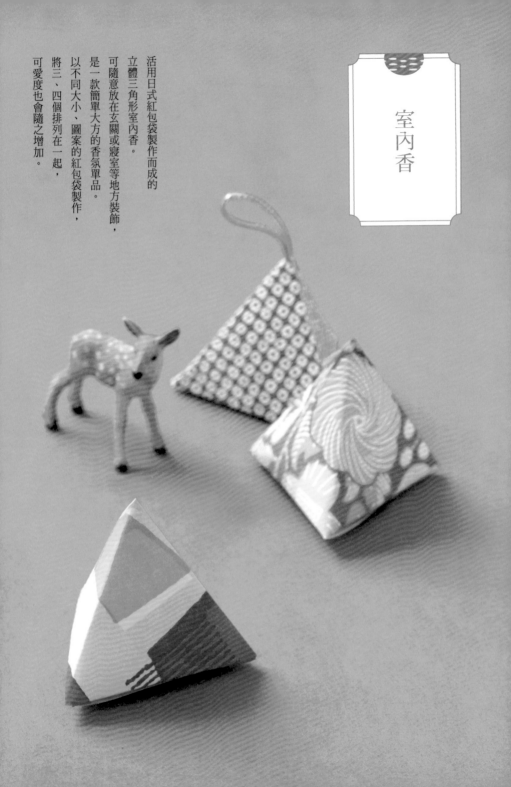

室內香

活用日式紅包袋製作而成的
立體三角形室內香。
可隨意放在玄關或寢室等地方裝飾，
是一款簡單大方的香氛單品。
以不同大小、圖案的紅包袋製作，
將三、四個排列在一起，
可愛度也會隨之增加。

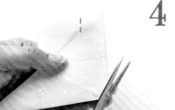

4

在留有長邊的紅包袋底那一側，剪掉一小角，作出穿繩孔。另一側則是在圖片的虛線位置，以剪刀剪出切口。

準備用品

- 紅包袋
- 調製完成的香料
- 繩子 15cm
- 剪刀
- 面紙
- 膠帶

5

繩子如圖對摺打結，從紅包袋內側穿出步驟4剪開的孔洞。

1

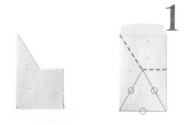

以紅包袋的底邊長為標準，畫出一個正三角形的記號，再如圖示沿虛線裁切紅包袋。

6

以面紙包住香料，貼上膠帶封好固定。

2

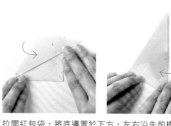

拉開紅包袋，將底邊置於下方，左右沿先前標示的正三角形摺疊。

7

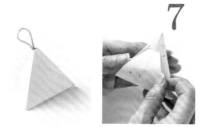

將步驟6的香料放入紅包袋中，將袋口的三角形前端插入步驟4的切口即可。

3

根據步驟2的摺痕對齊紅包袋兩端，就會形成一個立體三角形。

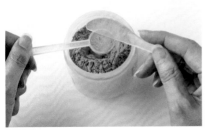

1

以計量匙量取作為基底的香料。量取1匙的分量時，以刮板抹平的量算作一匙。

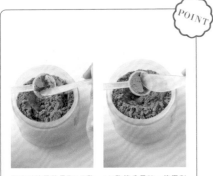

POINT

想要以計量匙量取1/2匙、1/4匙等分量時，使用刮板的前端來調整香料的分量為佳。

手工香的調香

需要點燃才能享受香氣的香錐、線香，或是加熱使用的印香，手工製作時都是以粉末狀的香料調和，再加入可以讓香料凝結在一起的楠木黏粉。建議先決定基底香料再開始調製。

2

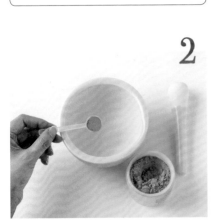

將基底香料放入研缽。

準備用品

● 香料（粉末）　● 黏粉　● 水　● 研缽
● 研杵　● 計量匙＆刮板
＊一匙約1g。根據原料可能會有些微的差異。

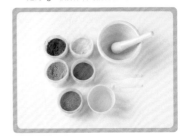

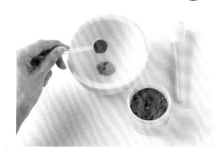

試著親手製作 塗香

可直接塗抹於身體上，例如手
背，品味香之樂趣的塗香，也可
以親手製作。參考本頁步驟（1至
4），根據個人喜好的組合，確實
混合香料（粉末）之後，再以細
網目的篩子過篩，作成細細的粉
末狀即完成。將成品放入塗香容
器保存即可。

3

將下一種香料加入研缽。

4

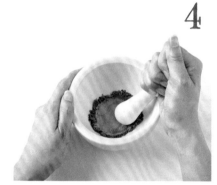

使用研杵混合香料。重點是將香料充分研磨混合，直
到顏色一致，沒有深淺不均後，靠近研缽嗅聞，確認
香氣。

5

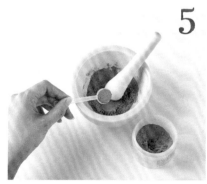

重複步驟1至4，加入香料混合直到成為個人喜歡的香
氣為止。如果是製作需要點燃的類型，就要加入凝結
用的楠木黏粉。

POINT

每加入一種香料之後，一定要確認過混合的香氣，是
調香的重點。

點燃之後，

短時間之內就能達成

一室馨香的香錐。

連同燃燒之後的殘香一併考慮，

試著調製看看吧！

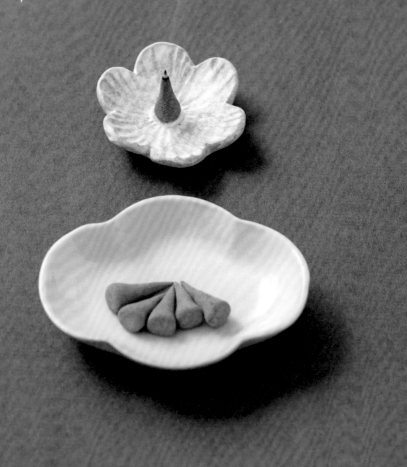

5

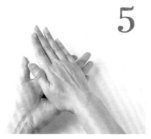

將步驟4的香料以手掌揉圓，再以指尖整出香錐的形狀。

POINT

三角錐的尖端作得愈尖細，愈容易點燃。

6

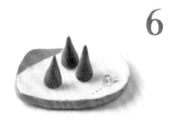

重複步驟4至5，將香料一一塑形。靜置一晚直到香料完全乾燥。如果在殘留水分的狀態下密封保存，會因此形成裂縫。

1

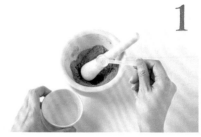

依據p.50至51的步驟調合香料，加入楠木黏粉確實混合之後，以計量匙加入少量的水。

2

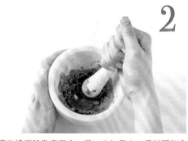

以研杵揉捏般徹底混合。若一次加足水，香料可能會過於稀薄而不成形，因此請少量多次的加入為宜。水分過多時，則加入楠木黏粉。

3

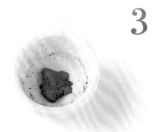

香料混合完成的模樣。標準是比耳垂稍微鬆軟一點的質感。若水分過多，乾燥後容易產生裂縫，這點需特別留意。

4

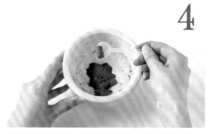

從步驟3的香料中，以計量匙取出一個香錐的分量。

香
—— 印香・線香

可愛度滿點的印香，
和便於日常使用的線香。
本書使用的製作材料與香錐相同。
若手邊沒有模型時，
以日常生活中現有的瓶蓋等物來取型也OK。
加溫印香、點燃線香，
品味香的樂趣吧！

3

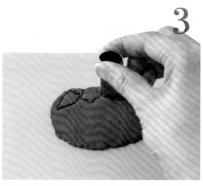

在香料上以切模取形。多餘的香料可再度揉圓壓平，以切模取形，或作成香錐。

4

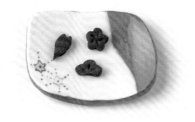

靜置半天到一晚的時間，直到香料完全乾燥。此外，在香料乾燥之前，可以配合模型以刮板或竹籤加上紋路，完成更可愛的作品。

準備用品（印香）

○ **加水調製完成的香料**

＊參照p.50～51、
　p.53步驟1至3。

○ **切模**

＊此處使用烘焙料理用
　的切模。

・**墊板**

＊印香使用的黏合劑為
　「鹿角菜」，本書直
　接以楠木黏粉取代。

1

加水調製完成的香料以手掌揉圓，置於墊板上。

2

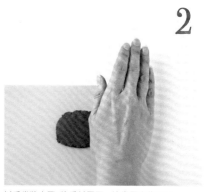

以手掌將步驟1的香料壓平，適當厚度約3mm。

使用少許色素
作出可愛的彩色印香

香的原料，大多是粉末狀的香木，因此天然的顏色幾乎都是咖啡系。如果想要作出和市售香品一樣繽紛多彩的顏色，那就使用色素粉吧！只要少量的色素就能上色，香料加水調製完成後，再加入少量的色素為製作要點。

乾燥&保存的好幫手
瓦楞紙板！

細長型的線香在乾燥過程中
容易彎曲變形，這時就利用
瓦楞紙板的凹槽來收納線香
吧！無論是乾燥還是保存都
很方便。

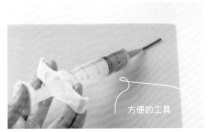

方便的工具

利用口徑適中的針筒來塑形，就能一邊壓出香料，一
邊形成細長條狀，作出漂亮的線香。

以精油製作也可以！
使用合成香料製作的簡易香

相較於天然香料，也可以使用更方便的合成香
料。或是添加精油也OK！

準備用品

◎ 喜愛的合成香料或精油　適量
◎ 楠木黏粉　適量　◎ 水　◎ 研缽　◎ 研杵

計量匙3匙左右的楠
木黏粉放入研缽之
中，加入少量的水
後，以研杵充分混
合攪拌。

加入合成香料或數
滴精油，以研杵充
分混合攪拌。即使
加入數種香氛都沒
問題。水分過多
時，就加入楠木黏
粉調整。

準備用品（線香）

◎ 加水調製完成的香料
＊參照p.50～51、p.53步驟1至3。

・墊板

1

取少量加水調製完成的香料，放在墊板上。以指尖前
後滾動香料，製成長條狀。

2

為了避免香料斷掉，請注意粗細是否均勻。

56

練香

藉由香炭加溫來品香的練香，
經過加熱的程序，
香氣也飄散地更加悠遠。
調製時，也將這因素列入考慮吧。
練香裡會加入蜂蜜，
作為香料的黏合劑及防腐劑，
同時也增添了柔和甘甜的香氣。

3

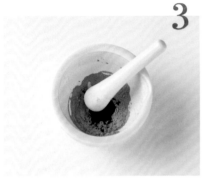

香料調製完成後，加入少許炭粉。

準備用品

- 香料（粉末） ● 炭粉 ● 蜂蜜
- 研缽 ● 研杵 ● 計量匙＆刮板

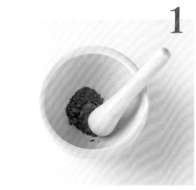

4

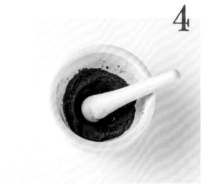

充分攪拌香料和炭粉至混合均勻的狀態。

1

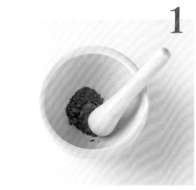

以計量匙量取作為基底的香料，放入研缽。

5

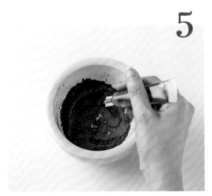

步驟4的香料顏色一致，沒有深淺不均後，加入少許蜂蜜。

2

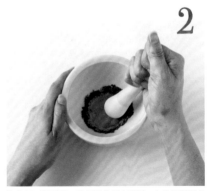

加入下一種香料，使用研杵混合香料。加入香料混合直到成為個人喜歡的香氣為止。

POINT 調香時的重點是，每加入一種香料，一定要確認過混合的香氣。

手作香的材料與工具，可以在哪裡買到？

想要體會製香樂趣的材料和工具，可以在香鋪等專賣店購入。此外，初學者的香料體驗組合（亦可參照 p.95）約 1000 日圓起就可以買到。也有線上商店可以選購，不妨試著利用看看。

包含製作練香的沉香等七個種類的製香原料、研缽和研杵，十分適合初學者的體驗組合。（練香製作材料組～清甜香／香源）

蒐集自古以來使用的製香原料共 22 種，為經典的香料組合。可作為製作練香或手工香的材料。（天年堂的原料組合 薰物芳香組 22 種／香源）

香源（株式會社菊谷生進堂）
愛知縣名古屋市中村區大秋町 4-47
http://www.kohgen.com/

6

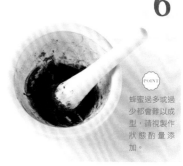

POINT
蜂蜜過多或過少都會難以成型，請視製作狀態酌量添加。

以研杵混合均勻。一邊觀察香料的黏合狀態，一邊少量地添加蜂蜜。

7

POINT
在香料產生光澤感之前，要以研杵充分攪拌混合香料與蜂蜜。

確實研磨混合至顏色一致，沒有深淺不均後，以手取出少量，以手掌揉圓。

8

練香是在微濕的狀態下使用，因此，揉圓之後不需乾燥即可放入密封容器，置於陰涼處保存。

「現在」的你
適合什麼香?

從各式各樣的香氣中,
找出適合現在心情的香吧!
從中間的「START」開始,
進行選項測驗吧!

Yes ➡ No ➡

比起一個人獨處
現在更想
有某個人相伴

滿腦子都是
煩心的事

心情焦慮
作事不順利

滿懷著
焦急生氣的
情緒

日常生活特別忙碌

處在壓力狀態
心緒無法休息的你

無法消除緊張感或焦
急的情緒,總是感受
到強烈的壓力嗎?如
果想要抒解這樣的情
緒,建議使用具有安
定神經作用的乳香或
安息香等,樹脂類的
香品。

總是情緒高漲
無法平靜下來的你

被每天的工作或忙不
完的雜事追著跑,即
使一天已經結束,心
也無法平靜下來。對
於這樣的你,建議使
用具有鎮定腦部運作
的白檀等,香木類的
香品。

START

特別喜歡
和式風情的香

具有每天
持續進行的興趣

不知為何
心裡充斥著
不安的情緒

想要放緩步調
讓身心沉靜

以消極的態度
放任工作或戀愛

日常生活中的
刺激不夠

鬱鬱寡歡
充滿負面情緒的你

處於不安感或負面情緒時，如果被柔和清爽的水果類，或華麗具有幸福感的花香類圍繞，就可以療癒疲憊的心靈。

想要從無力感
逃脫的你

因循守舊，總是被一成不變的情緒制約。想要從這樣的無力感逃脫，那麼甘甜濃厚、具有異國情調的香最適合了。利用依蘭依蘭之類的香氣營造異國氛圍，轉換心境，重新振作。

不想動腦
幹勁不足的你

明明想要努力，卻力不從心……這時候最適合使用的香，就是辛香類的香。桂皮、丁香等具有刺激性的辛香氣息，可以促進腦部運作，創造積極的情緒。

根據氣氛·場所分類的

香方

根據情緒或場所使用特別的和香

在喜愛的香氣包圍下享受放鬆的時光之外，也很推薦將香的功效活用在各個生活層面。情緒稍微低落時、工作忙得筋疲力盡的日子等，何不根據當時的情緒，使用適合的香呢？沉穩具有層次的和香，能夠讓你的情緒有所依歸，不論什麼時候都能迅速地讓心情輕盈起來，豁然開朗。

Feeling

促進腦部活性化
提升幹勁士氣大增的香氣

具有提高幹勁與充實感的效果，就是「辛香類的香」。丁香、桂皮，以八角之名廣為人知的大茴香等辛香料，能夠協助並創造出積極的集中力。

Recipe 線香

沉香	0.5
龍腦	0.25
丁香	1.5
桂皮	1
大茴香	0.25
木香	0.25
楠木黏粉	5.5

Feeling
感覺疲憊或不安時
療癒精神的香

若是提到具有緩和情緒、緩解壓力的效果，那就要以樹脂類為主來調製香。如香草般甜美的安息香（benzoin）或乳香（frankincense）都可以安定心神，解消精神上的緊張，所以最適合用來放鬆。對於想要鎮定精神、擁有踏實感時，最能發揮效果。

Recipe 線香

白檀	1.5
龍腦	0.25
安息香	1.75
乳香	0.5
山柰	0.25
貝香	0.25
楠木黏粉	5.5

Feeling
鎮靜高漲的情緒
回復平靜的香氣

日本人自古以來就愛用的沉香，是經過大自然洗禮，長年累月而成的香料。具有顯著的鎮靜作用。另一方面，樹木本身就具有甘甜香氣的白檀木，則是細緻又溫和。在這兩種香木的香氣圍繞之下，身心都能獲得舒緩，是能夠幫助自己回復到最初狀態的香。

Recipe 線香

白檀	1.5
沉香	1.5
甘松	0.25
排草香	0.25
丁香	0.25
龍腦	0.25
貝香	少許
楠木黏粉	5
支那粉	1

＊支那粉是黏性比楠木黏粉更強的香料黏合劑。＊若加入少許以日本酒稀釋的「酒溶麝香」，層次會更豐富。

＊香方的各項分量，1匙約1g（但依據香料不同，會有些微的差異）計量。

Feeling

喚起積極情緒
轉換心情的香

具有轉換心情作用的「水果類」香氣，能夠令人感到煥然一新，很適合想要以嶄新的心境奮發努力時。運用不會過度甜膩、香氣柔和的蘋果精油，以及清爽的柑橘類葡萄柚精油，創造出在療癒中喚起積極思考的情境。

Recipe　線香

白檀	1.5
大茴香	1
藿香	0.25
龍腦	0.25
丁香	0.25
零陵香	0.25
蘋果精油	2滴
葡萄柚精油	2滴
檸檬草精油	3滴
楠木黏粉	6

Feeling

從無力感中逃脫
回復正面心情的香

以採集自東南亞的植物，作成洋溢東方「異國情調」風味的香，最適合想要脫離一成不變日常生活的你。在香氣中，從日常的無力感漸漸轉變成安穩的心境，是一款能夠讓人定睛審視現實本質的香。由依蘭或白檀（sandalwood）等香料，構成具有深度和異國風味，並且帶點神祕氣息的香。

Recipe　線香

白檀	3
大茴香	0.5
龍腦	0.25
乳香	1
安息香	0.25
排草香	0.25
依蘭精油	4滴
楠木黏粉	4.5

＊依蘭也是製作香水的原料之一，具有甘甜濃郁的香氣。

Feeling

緩和不安
帶來幸福感的香

具有療癒作用的「花香系」香氛，能夠讓人從不安或緊張感中解放。在調和心靈的安息香（benzoin）裡，搭配玫瑰或薰衣草的華麗花香，作成帶著溫柔女人味印象的香。想要消除負面思考、感受幸福時，試著以這款香來療癒自己吧！

Recipe　線香

白檀	2
山柰	1
藿香	1
桂皮	0.5
安息香	0.5
排草香	0.5
玫瑰精油	3滴
薰衣草精油	3滴
楠木黏粉	4

Feeling

讓散漫的意識
提高集中力的香

具有鎮靜興奮的神經、保持頭腦清醒效果的「香草系」香氛，是十分適合工作或讀書時使用的香方。以香氣幽深的沉香或龍腦為主，再加入胡椒薄荷或迷迭香精油。藉由清新、爽快的清涼感香氛，將不甚清醒的散漫意識或欠缺的集中力喚回，發揮提神醒腦的效果。

Recipe　線香

沉香	1.5
白檀	0.5
龍腦	0.7
藿香	0.25
木香	0.25
大茴香	0.5
排草香	0.25
貝香	少許
迷迭香精油	4滴
胡椒薄荷精油	3滴
檸檬精油	2滴
楠木黏粉	5.5

掃除後的清新淨化
置於客廳裡

對於日常生活中，經常在此度過閒暇時光的客廳，特別推薦使用練香。整理香灰等薰香的事前準備，也具有平靜心靈的效果。昔日用於清淨不潔的丁香，刺激性的辛香也能帶來淨化空間或心靈的效果。此外，也很推薦運用室內香作為客廳的裝飾。

Recipe 室內香（大型香包）

白檀	10
丁香	3
山柰	1
大茴香	2
桂皮	2
龍腦	2.5
安息香	2
麝香	2
木香	1
甘松	1
甘味香料	0.5
麝香	3滴

Recipe 練香

白檀	4
沉香	1
龍腦	0.7
丁香	1.25
桂皮	0.75
山柰	0.5
藿香	1
安息香	0.5
炭粉	1.5
蜂蜜	適量

＊若加入2滴由河狸分泌物萃取的「海狸香精油」，香氣會更有層次。

值得期待的防蟲效果！
置於衣櫥、櫥櫃裡

在高雅柔和的白檀香氛中，搭配具有防蟲效果的龍腦或山柰等香料。吊掛式的香置於衣櫃吊桿處，香包則放在五斗櫃裡。因為香氣會由上而下飄散，因此置於衣服上方，不但可保持衣物的最佳狀態，穿著時也能在香氣的圍繞下擁有好心情。

Recipe 香包

白檀	4.5
山柰	0.75
龍腦	1.5
丁香	0.25
桂皮	1
藿香	1
安息香	0.25
排草香	0.5
麝香	0.25

Place
短時間飄香
置於廁所・盥洗室

可以短時間迅速擴香的香錐型，十分適合使用於廁所。結合清涼感的胡椒薄荷，與甜美柔和的蘋果精油製成。至於盥洗室，則是將香氣清新的龍腦放入小小的香包，打造令人心情愉悅的空間。

Recipe　香錐

胡椒薄荷精油　2滴

蘋果精油　4滴

楠木黏粉　8

支那粉　1

Recipe　香包

白檀　3

龍腦　0.5

桂皮　0.5

丁香　0.25

甘松　0.25

藿香　1

大茴香　0.5

零陵香　0.25

木香　0.25

乳香　0.25

安息香　0.25

Place
微微留下的殘香餘韻
置於玄關迎接客人

有客人來訪時，在客人到達的30分鐘前開始燃香，運用殘香來招待客人吧！無論是高雅白檀為基底的香，或甘甜花草系的香都很適合。以淡雅溫和的香氣來迎接客人吧！

Recipe　香錐

白檀　4

龍腦　0.25

大茴香　1

甘松　0.5

桂皮　0.75

藿香　1

貝香　少許

楠木黏粉　3

Recipe　印香

玫瑰精油　2滴

樱葉油　2滴

楠木黏粉　8

支那粉　1

Place

一室舒緩身心之香
令人放鬆的臥房

自古以來，人們就有「甘甜香氣＝好香」的說法。甜美淡雅的白檀，說不定正是代表「好香」的香木吧？讓身心獲得充分休息為主的臥室，想必還是以不刺激的柔和香氣為宜。再者，使用印香時，睡前一定要確認香爐的炭火是否已確實熄滅。

Recipe 印香

白檀	4
沉香	1
龍腦	1
大茴香	0.5
丁香	0.5
乳香	0.5
貝香	0.25
麝香	少許
鹿角菜	適量

＊鹿角菜是一種海藻，作為讓印香成形的黏合劑。亦可使用楠木黏粉取代。

Place

思考不斷運轉的
書房之香

選用香氣漸沉的香木類來製香，在讀書或思考時有助於沉澱心靈，避免被繁雜的心緒干擾。使用以沉香為基底，完成包含所有五味香氣（辣、甜、酸、苦、鹹），深具和式風情的寧靜之香。

Recipe 練香

沉香	3
白檀	1
丁香	0.5
甘松	1
藿香	1.5
桂皮	0.5
龍腦	0.5
零陵香	0.25
安息香	0.5
貝香	0.2
炭粉	1
蜂蜜	適量

lesson 3

品味香的
樂趣

從傳統的香到如今華美的香，
無論是外觀還是香氣都有著豐富的變化。
各種香品以及週邊的相關產品，
都將在此單元一一為您介紹。

「香」的香氣種類繁多，
其形狀、顏色與使用方法也是各式各樣。
不根據香氣，
而以其他類別來「選擇」香，
也是樂趣之一。
隨著季節、天氣、場合、氣氛，
一邊思考：「今天該使用什麼香呢？」
一邊在櫥櫃前面猶豫抉擇，
這樣思考的過程，即為選香的樂趣，
是讓那一天變得更豐富、
更有色彩的第一步。

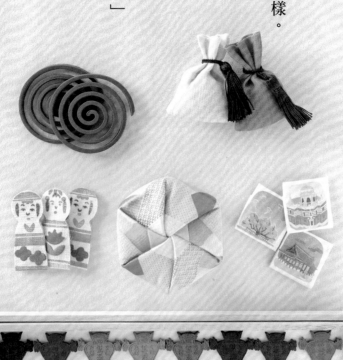

在選香的同時，

也可以一併思考香座、香盤、香爐等，

香用週邊物品的搭配，

這也是享受品香樂趣的重點之一。

或將自己喜歡的用品組合在一起，

或一邊惦念著某個人，

一邊選擇也很好……

請試著找出，

能夠讓心靈有所歸屬的香吧！

usagi to hitsuji

以生肖為主題的立香座，不必拘泥於自己的生肖，也可以選用個人喜歡的動物。（十二生肖立香座 羊·兔子／山田松香木店）

不管是香座或香台，都有很多精緻漂亮的設計或款式！就如同根據氣氛來選香，也試著找出喜歡的款式吧！

混搭可愛的顏色，直徑只有2cm左右的小小立香座。有半圓形或富士山形等各式各樣的形狀。（立香座 京燒 豆／鳩居堂）

iro ga takusan

綴以白花的立香座，無論放在玄關或洗手間等，都可成為室內裝飾的重點。（花之影／鳩居堂）

kisetsu no katachi

以大自然的元素為主題，依據季節變化來使用會更有樂趣。（立香座 金屬製 雪花·櫻花·銀杏／鳩居堂）

直接使用薰玉堂商標製成的立香座。輕薄小巧，也很推薦當成攜帶用的立香座。（立香座 商標／薰玉堂）

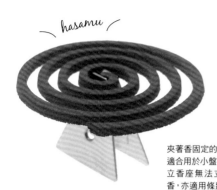

hasamu

夾著香固定的款式。
適合用於小盤香等，
立香座無法立起的
香，亦適用條狀的線
香。（雙鳩夾／鳩居
堂）

香皿和立香座一體成形的款式。
色澤自然的線條設計，可以融入
各種風格的室內空間。（立香座
京燒 二種焚／鳩居堂）

ukon zakura

以映照水中的月亮
為形象，製作而成的
香皿和立香座。可以
立起印香和線香。
黃銅製的立香座可
以隨意移動。（觀月
香皿／薰玉堂）

以平安京皇宮裡的櫻花為發想，
設計而成的立香座。立體的櫻花
為重點。（京之風物詩 左近櫻／
山田松香木店）

mizutama

優雅的花形立香座。
十分推薦給想要輕鬆
享受品香樂趣的人。
（立香座京燒 豆／
鳩居堂）

香皿的邊緣點上活潑的紅、黃、綠色點點。
中間的立香座除了可以放置線香，也適用香
錐。（立香座 京燒 二種焚／鳩居堂）

最近，除了一般的香，也有許多以香草或花香為基底，製成傳統香品樣式的香。此外，顏色和形狀也日漸花俏，款式不斷推陳出新。

可直接點燃的火柴和香結為一體，外觀也很可愛的火柴香。（hibi 001檸檬草‧附防火墊／神戶Match）

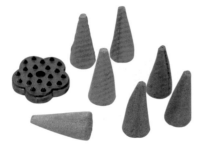

形狀安定的人氣款香錐。以煥然一新為主要訴求，香氣清爽又自然。（Images Light REFRESH／薰玉堂）

以白檀和天然香料製成，香氣清爽的小盤香。細緻的遊渦形狀，呈現高雅纖細的趣味。（洛圓 荻壺／山田松香木店）

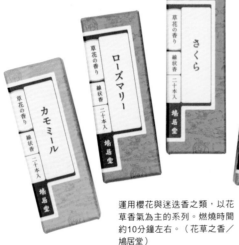

運用櫻花與迷迭香之類，以花草香氣為主的系列。燃燒時間約10分鐘左右。（花草之香／鳩居堂）

hana no kaori

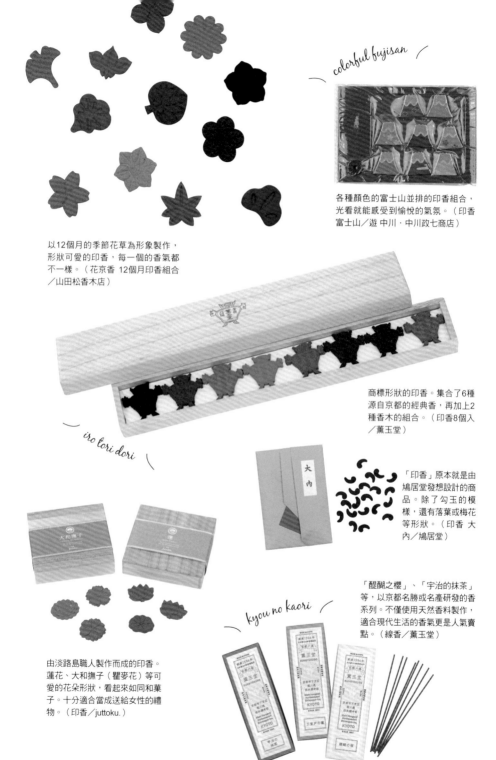

colorful fujisan

各種顏色的富士山並排的印香組合，光看就能感受到愉悅的氣氛。（印香 富士山／遊 中川·中川政七商店）

以12個月的季節花草為形象製作，形狀可愛的印香，每一個的香氣都不一樣。（花京香 12個月印香組合／山田松香木店）

商標形狀的印香。集合了6種源自京都的經典香，再加上2種香木的組合。（印香8個入／薰玉堂）

iro tori dori

「印香」原本就是由鳩居堂發想設計的商品。除了勾玉的模樣，還有落葉或梅花等形狀。（印香 大內／鳩居堂）

「醍醐之櫻」、「宇治的抹茶」等，以京都名勝或名產研發的香系列。不僅使用天然香料製作，適合現代生活的香更是人氣賣點。（線香／薰玉堂）

kyou no kaori

由淡路島職人製作而成的印香。蓮花、大和撫子（瞿麥花）等可愛的花朵形狀，看起來如同和菓子。十分適合當成送給女性的禮物。（印香／juttoku.）

點燃型的香 使用小巧思

當成「集中精神」的開關

凡是進行讀書、寫作或閱讀等，需要心情平靜、集中精神時，何不試著點燃一炷香看看呢？隨著香氣靜靜飄散在空間中的過程，集中力也會隨之提升！

運用季節的香氣招待客人

夏天使用具有清涼感的白檀、冬天使用香氣深厚穩重的沉香等，配合季節，也能以香氛打造出精采的待客空間。根據時節選擇合適的香爐（圖案花樣等）也好，配合四季變遷選用香包、室內香或吊掛式香等，也充滿了樂趣。

供奉故人或祖先

以家中的佛壇來說，使用沉香或白檀之類的香作為「供香」，或是作為思念故人的香都很不錯。若是前去墓地參拜追思，除了使用一般的杉線香，亦可選用故人喜歡的香。

在旅途中
享受喜愛的香氣

待在旅館房間的放鬆時光，不妨使用掌上型的電子香爐。一邊回顧當天的點點滴滴，一邊點燃個人喜愛的香品，消除旅途帶來的疲憊感。

消除空間中
食物殘留的氣味

屋子內時不時就會充斥著食物的氣味。用餐後，先讓房間通風換氣，導入新鮮的空氣，再點燃一根消除氣味的香吧。

早晨起床時
運用香提振精神

如同每天早上來一杯咖啡提神醒腦的習慣，何不試著以點燃薰香開啟新的一天？不但可以藉由溫和的刺激讓精神為之一振；在早上燃香，外出回家之時，飄散著微微的香氣還可以緩解疲勞感，一石二鳥。

以香的香氣
消除煩躁的情緒

感到有點憤怒、心焦氣躁時，不妨點燃個人喜好的香來轉換心情。在喜歡的香氣圍繞之下，情緒會不可思議的平靜下來。

和親朋好友
一同品聞香

若是平安時代的貴族們，在家庭派對之類招待客人的聚會場合進行品香，是很受歡迎的一種活動。點燃好幾種香，透過「聞香比較」的方式，熱烈討論關於香的話題吧！

78

薰香驅蟲

夏天蚊蟲較多的時節，建議點一些具有驅蟲效果的香草類香品（洋甘菊或迷迭香等），或具有除蟲菊成分的天然香。

在慶祝場合燃香

在新年初始、傳統節日等年中節慶的日子，只需要點燃香，就能更添一抹豐裕氛圍。將貝殼當成香皿，即可洋溢夏天氣息，只需要再加上紅葉或櫻花花瓣，就能簡單展現四季變遷。

點燃薰香
作為掃除完成的句點

在掃除結束之後，以香的香氣消除氣味，同時淨化空氣。香錐可以在短時間內一口氣完成薰香，並且香灰也不會四散，因此特別推薦。

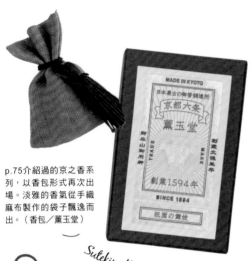

不管到哪裡都可以隨身攜帶，
或當成室內擺飾等，
活用範圍相當廣泛的「香包」，
對於女性而言，無論擁有多少都是
令人開心的香品。

p.75介紹過的京之香系
列，以香包形式再次出
場。淡雅的香氣從手織
麻布製作的袋子飄逸而
出。（香包／薰玉堂）

Sutekina Kaori

可以掛在壁面或柱子
上的掛香。以縮緬布
製作而成的花之藥
球，讓空間顯得更加
華麗。（花藥球 赤房
／山田松香木店）

 ume to sakura

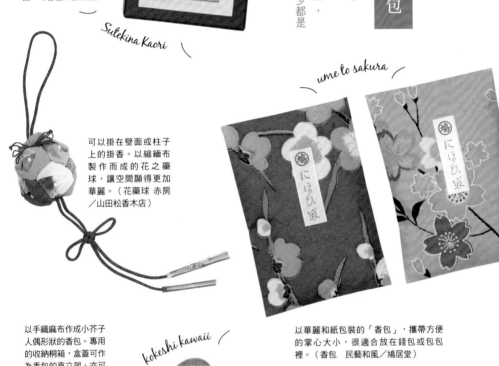

以手織麻布作成小芥子
人偶形狀的香包。專用
的收納桐箱，盒蓋可作
為香包的直立架，亦可
當成居家擺飾。（繪形
香小芥子人偶／中川政
七商店）

kokeshi kawaii

以華麗和紙包裝的「香包」，攜帶方便
的掌心大小，很適合放在錢包或包包
裡。（香包 民藝和風／鳩居堂）

從小小的三角形香
包透出以松木為基
調，宛如森林浴的
香氣。附有吊繩，
因此也可以掛在衣
櫥裡。（日本市小
紋 香袋 椿／中川政
七商店）

byakudan no kaori

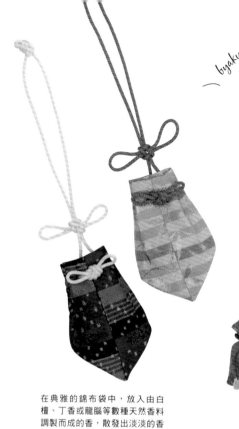

不挑場所皆可放置的簡單香盒。從麻葉圖案的鏤空雕刻，透出溫和的白檀香。（KAORI BAKO 麻之葉／鳩居堂）

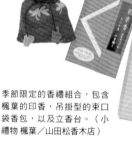

在典雅的錦布袋中，放入由白檀、丁香或龍腦等數種天然香料調製而成的香，散發出淡淡的香氣。（掛香縞／山田松香木店）

季節限定的香禮組合，包含楓葉的印香，吊掛型的束口袋香包，以及立香台。（小禮物 楓葉／山田松香木店）

ne・ushi・tora

手繪圖案以正倉院寶物為主題的桐箱型香盒。柔和的香氣從下方開孔飄散而出。（香箱 shikakusaki／中川政七商店）

宛如小吊飾般的生肖香包，束口袋的設計，方便日後替換內容物的香料。（生肖束口袋／山田松香木店）

常溫飄香型的香
使用小巧思

在借閱的書裡
夾入當成禮物的文香

歸還借閱的書本時，在書裡夾入懷有「感謝」心意的文香再歸還。禮輕卻能夠細膩隱約的傳達心意。即使是書本以外的物品也行，將歸還之物放入袋子時，只要一併放入香包即可。

以香為禮
贈送給鍾愛之人

一邊想著送禮對象，一邊挑選如那人形象般的香作為禮物吧！舉例來說，不妨自行以香包和手帕組成一個禮盒，替換一般的禮物或名產，或者改成與便箋一起贈送也很不錯。若是親手製作的，想必對方會更開心吧！

運用香髮飾
成為和風美人

若是將橡皮圈或髮帶等髮飾進行薰香，頭髮飄動之際便能散發出淡淡香氣。也可以運用造型可愛的香包，加工縫上髮圈，作成獨一無二的原創髮飾。

為手帳添上香氣

購入隔年使用的新手帳後，暫時和香包一起放入盒子裡，染上自己喜歡的香氣吧！在新年初始打開手帳，就會伴隨著柔和芬芳的淡淡香氣。以文香取代書籤夾入使用也很時髦。

將文香彼此連結作成「香的平衡吊飾」

準備數個顏色、圖案或形狀各不相同的可愛文香，如插圖般繫在一起，吊掛在天花板上，作成「香的平衡吊飾」。由於文香使用的香料很少，可以打造出香氣淡雅的空間。

將眼罩薰染香氣放鬆心情

若習慣在路途中或就寢時使用眼罩，不妨與喜歡的香包一起放入盒子裡，染上香氣，即可度過極致的放鬆時光。至於香氣，特別推薦具有鎮靜作用的白檀。

在枕邊放置香包

若在枕邊放著香包，就能聞到淡淡的香氣。鑽進被窩，閉上眼睛，到入睡前都能享受香氣帶來的樂趣，度過美好愜意的時光。

marukute kawaii

雖然是盤香用的香爐，但是中央亦可以放
置香錐。是使用方便的香爐。（卷線香用
香爐／山田松香木店）

深入了解香的世界後，絕對會想要
擁有的單品即為──「香爐」。
不論傳統的標準款或不需點火的電
子香爐都無妨，選擇可以搭配居家
風格的款式即可。

香爐

choujugiga

與青瓷相輝映的紅色
果實，蓋子上花瓣狀
的鏤空等，有著各種
引起少女心萌動的設
計。（青瓷釉唐草彫
／山田松香木店）

無蓋式的聞香用香
爐。圖案取自〈鳥獸
戲畫〉繪卷，除了兔
子之外，還有青蛙。
（青花瓷聞香爐／薰
玉堂）

手繪的紅色唐草圖案非常華麗。
對於十分講究香的人而言，務必
要擁有一個心愛的香爐，如此一
來會更加熱衷。（香爐 仁清 赤
唐草／鳩居堂）

可簡單享受香木的電子香爐。簡約洗練的
外觀設計，十分適合放在摩登現代的空
間。（電子香爐 kioka／山田松香木店）

karakusa

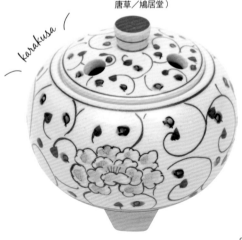

角割 白檀

切成小方塊薄片的角割白檀，其特色是具有圓潤的香氣。適合在儀式或茶席等正式場合點燃使用。（香木 角割白檀／鳩居堂）

如果想鑽研品香朝高階者邁進，建議多接觸練香或香木。
首先，就從白檀類開始吧！

練香・香木

jinkou & byakudan

放在陶製小壺裡的練香。由白檀或其他天然香料粉末調製而成的黑方，可以在茶席等場合使用。（黑方／薰玉堂）

p.84電子香爐kioka用的香木。根據種類不同，價格也有很大的落差，白檀是比較容易入手的價格。（沉香（上品）‧白檀／山田松香木店）

kotori ga mejirushi

可收納練香等物的香盒。上方裝飾的小鳥也很可愛。（香合 重行作 都鳥／鳩居堂）

存放於竹筒販售的練香。和黑方一樣，將天然香料的粉末調製成藥丸狀之後放入。（花曆／薰玉堂）

關於空薰＆聞香

使用日本自古流傳的方法品香

日本傳統的品香方式，分別有空薰和聞香。無論哪一種，都是將炭和灰放入香爐，透過間接加熱的方式逼出香氣，因此不會產生煙霧。具有與直火點燃的品香方式不一樣的魅力，可以沉浸在更加幽深的香之世界。

空薰法可以享受品味練香、印香、香木的樂趣。準備的工具則有香爐、香炭、灰、香箸、香。附有蓋子的香爐被稱為火屋，蓋子的款式有金屬網目狀或鏤空開孔等，香爐的大小形狀也各式各樣。香舖亦有販售專用香木，使用的是已切成小塊的「爪」或「割」。空薰能延長香氣持續的時間，讓空間瀰漫淡淡香氣。

聞香顧名思義就是「品聞香氣」的方法。將香木放在掌中，嗅聞其香，

這種品香方式可以直接感受香氣。只要體驗過一次，對於香木的香氣原來有這麼大的差異，可是會大吃一驚的。

聞香使用的工具有聞香爐、香炭團、灰、灰壓、香箸、銀葉、銀葉夾。

聞香用的基本款多為三足香爐，大小則是可以平穩放在手上的尺寸。由於使用過的灰會殘留香氣，因此請和空薰使用過的灰分開，另行準備專用的炭和灰。

銀葉是雲母製成的薄板，作用則是置放香木。香木則是使用裁切成2×5mm左右的尺寸。。空薰與聞香的詳細步驟請參照後續頁面的說明。

1

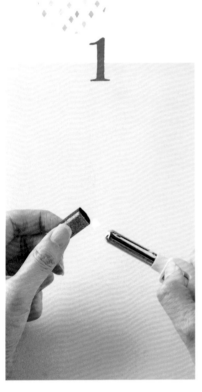

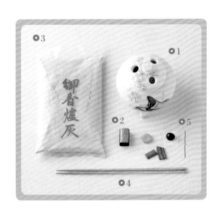

準備用品

1 香爐
2 香炭
3 灰
4 香箸
5 香（香木、練香、印香）

點燃香炭

以打火機等工具點燃香炭。
並且預先將灰放入香爐裡，以
香箸或香鏟等工具攪拌成鬆軟
狀備用。

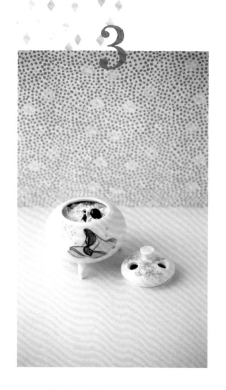

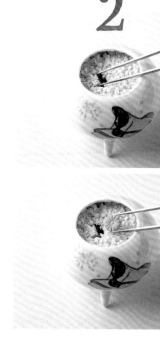

品香

不久之後，香氣就會開始擴散。點燃香的期間，請將火屋（蓋子）取下，以免炭火熄滅。待香燃燒完畢，取出炭和香（圖為練香）讓爐灰的熱度冷卻。練香也是一定要冷卻之後再丟棄。

加熱香爐的灰
放上香

將炭半埋入香灰中，使用香箸將炭受熱的部分朝上。待灰溫度上升之後，再將香放在炭的旁邊（圖為印香）。如有產生煙霧或焦黑的狀況，代表溫度過高，這時請將香移開，離炭遠一點。

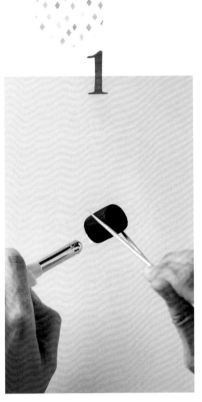

聞香的品香法

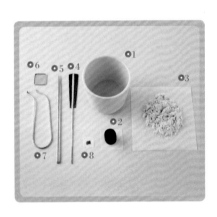

準備用品

- 1 聞香爐
- 2 香炭團
- 3 聞香用灰
- 4 灰壓
- 5 火箸
- 6 銀葉
- 7 銀葉夾
- 8 香木

點燃香炭團

以打火機點燃香炭團。或是置於瓦斯爐、電爐中,直接點燃整體。

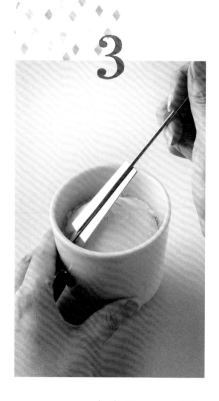

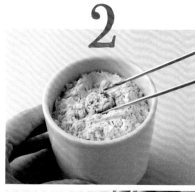

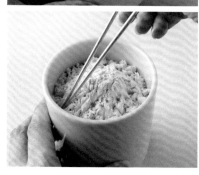

讓灰形成小山狀

再次旋轉香爐，並且同時使用灰壓將灰壓緊，一邊注意小山的形狀，一邊將表面整理得光滑緊實。

加熱香爐的灰

事先將灰放入香爐裡，以香箸等工具攪拌成鬆軟狀備用，並且作出放置香炭團的空洞。將點燃的炭埋入香爐中央。接著一邊旋轉香爐，一邊以香箸將灰堆成小山狀。

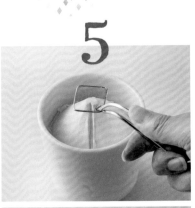

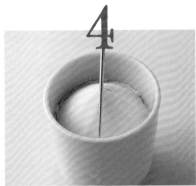

5

4

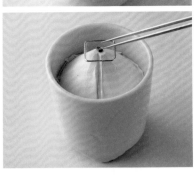

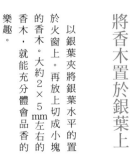

將香木置於銀葉上

以銀葉夾將銀葉水平的置於火窗上。再放上切成小塊的香木。大約2×5 mm左右的香木，就能充分體會品香的樂趣。

以香箸作出火窗

以一支香箸壓出紋路，再從山頂插入香箸，作出可以流通炭火熱氣的「火窗」。

7

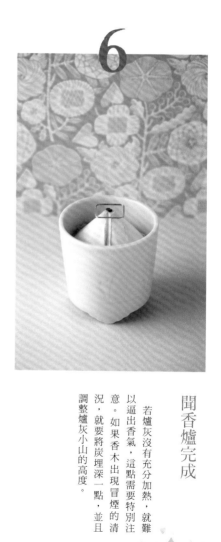

6

聞香

以左手水平舉起香爐，右手輕掩防止香氣散逸。將香爐靠近鼻前，透過右手大拇指和食指間的空隙慢慢地吸氣，享受聞香的樂趣。吐氣時，將香爐稍微移開，緩緩呼氣。

聞香爐完成

若爐灰沒有充分加熱，就難以逼出香氣，這點需要特別注意。如果香木出現冒煙的清況，就要將炭埋深一點，並且調整爐灰小山的高度。

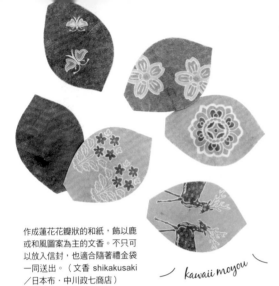

文香

隨著信紙一同傳遞香氣的「文香」。
開封時，香氣四溢的淡雅清香
肯定能讓對方擁有好心情。

kawaii moyou

作成蓮花花瓣狀的和紙，飾以鹿
或和風圖案為主的文香。不只可
以放入信封，也適合隨著禮金袋
一同送出。（文香 shikakusaki
／日本布・中川政七商店）

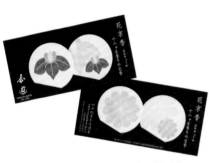

描繪12個月花草的文香系列。以四季應時的
香氣，一併捎去季節性的問候吧！（花京香5
月 菖蒲・9月 菊／山田松香木店）

描繪平安時代女子姿態的文香，當收件人為
長輩或上級時隨信附上，可以增添高雅風
情。（王朝文香／山田松香木店）

hana no kaorisen

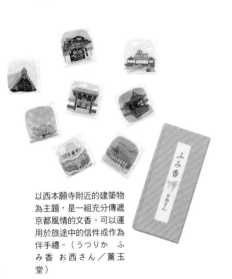

以西本願寺附近的建築物
為主題，是一組充分傳遞
京都風情的文香。可以運
用於旅途中的信件或作為
伴手禮。（うつりか ふ
み香 お西さん／薰玉
堂）

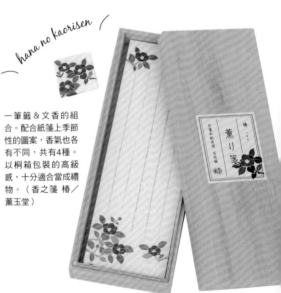

一筆籤＆文香的組
合。配合紙箋上季節
性的圖案，香氣也各
有不同，共有4種。
以桐箱包裝的高級
感，十分適合當成禮
物。（香之箋 椿／
薰玉堂）

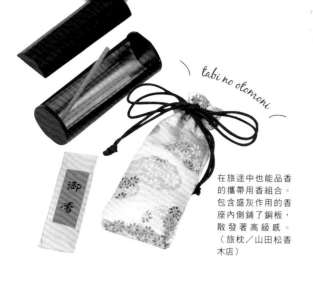

tabi no otomoni

在旅途中也能品香的攜帶用香組合。包含盛灰作用的香座內側鋪了銅板，散發著高級感。（旅枕／山田松香木店）

在日常生活中也能享受品香樂趣的香小物可說是應有盡有。若是找到中意的品項，請務必試著使用看看喔！

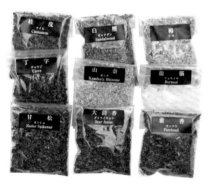

可以依照個人喜好享受製作香包的樂趣，9種香原料的組合。（玩味香　手作香包香料組／山田松香木店）

作為衣服或和服等以防蟲為目的，主調為白檀調製而成的香包。可置於五斗櫃或衣箱的角落。（驅蟲香／薰玉堂）

okou no cream

手部肌膚容易吸收的乳霜款。不妨在出門前或放鬆時間使用。（香乳霜／山田松香木店）

genji kou makura

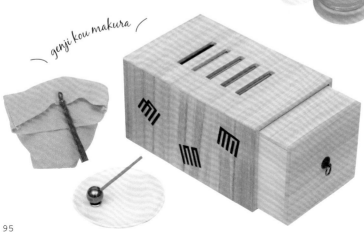

不但可將香包放入桐箱，亦可享受點燃線香或香錐的樂趣，是適合高階者的組合。（桐製源氏香枕／山田松香木店）

A 東京鳩居堂

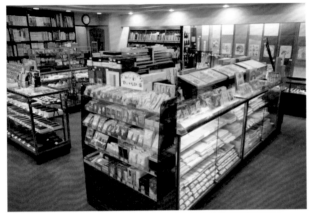

創立於江戶時代的寬文3年。是販
售香、書畫用品、和紙製品的專
門店，備有各式各樣的香品。東
京和京都皆設有旗艦總店，在外
國觀光客之間也是知名度很高的
人氣店家。

東京都中央区銀座5-7-4（銀座本店）
平日・週六　10：00～19：00
週日・假日　11：00～19：00
新年公休※偶有臨時公休
http://www.kyukyodo.co.jp/

B 山田松香木店

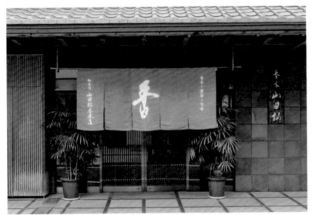

江戶時代創立，店面位於京都御
所附近，至今仍堅持以高品質的
天然香料製作薰香製品。亦開辦
聞香的體驗教室等，持續傳承日
本的香道文化。

京都府京都市上京区勘解由小路町164
(室町通下立売上ル)
10：00～17：30　年末年初公休
http://www.yamadamatsu.co.jp/

享受和香樂趣的店舖

日本全國有許多販售和香的店舖。
除了種類豐富的專門店，也有可以入手可愛香用雜貨的商店等，
推薦大家實際走訪一趟，試著找出自己喜歡的香吧！

C 薰玉堂

桃山時代文祿3年創業，為日本最古老的製香舖。為了管理品質，從製香的原料開始籌措，一直到製造、販售，全程掌控。堅守傳統也不斷創造新香品，「京香」系列等皆十分受歡迎。

京都府京都市下京区堀川通西本願寺前
9：00～17：30　第1、3個週日　年末年初公休
http://www.kungyokudo.co.jp/

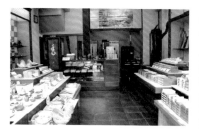

D 春香堂本店

大正10年創立。原本是中藥行，因此會使用從東南亞各地直接進口、用於中藥的「香藥」來製作香。遵循香品最初用途──「去除邪氣，保持清淨」的重要定義，嚴謹的製作。

愛知県名古屋市中区大須2-15-14
平日　9：00～18：00
週日假日　10：00～18：00　年中無休

E Juttoku.

隸屬於2009年設立，株式會社和彌所開發的品牌，有著不使用合成香料，完全以天然香料製作的堅持。可作為室內裝飾，光欣賞就令人心情愉悅的可愛印香，十分具有人氣。

東京都新宿区弁天町23番地White Cube 101
平日 12:00～19:00
六・日・假日 11:00～19:00　一・四公休
http://juttoku.jp/ami/

F 中川政七商店

江戶時代創業至今將近300年的奈良縣老店。現在仍持續製作傳統的手織麻布製品。無論是活用在地特色的奈良繪印香，還是使用獨家設計麻布織片的繪形香等，備有很多可愛的和香商品。

http://www.nakagawa-masashichi.jp/

G hibi / 神戶Match

由火柴製造商的神戶Match與製香公司的株式會社大發聯手企劃的火柴型燃香「hibi」。不需要點火工具即可直接使用為其魅力。網路商店備有多種hibi可以選購。

http://www.hibi-jp.com/

一起來認識和香的歷史吧！

日本的用香歷史，
從聖德太子的時代開始，
被貴族與強豪大戶
視為高尚的玩賞雅趣。
由此開始，少量使用稀有香木
進行品香的「香道」誕生，
並且延續至今。

不僅慎重地守護傳統，

並且賦予當下時代才有的全新品香之樂，

在日積月累的融合與創造之下，

進而孕育出香的文化。

認識至今為止，

由日本人孕育而出的香之歷史，

就會了解香的深奧之處比其歷史更加深遠，

能夠不斷展現截然不同的印象，

這正是最極致的精髓！

香的歷史

帶著美好香氣──不可思議的漂流木

日本的用香歷史是從中國隨著佛教一起傳來，最早可追溯至1400年前。

日本最古老的歷史書《日本書紀》與記錄了聖德太子生平的《聖德太子傳曆》，都有香傳來日本的紀錄。淡路島的岸邊漂來了長達2公尺的漂流木，發現的島民當成柴火燃燒時，發現竟然飄散出美好的芳香，因而將這個令人大吃一驚的漂流木進獻給朝廷。隨著佛教一起傳入，因而已經習得香木知識的聖德太子，立刻察覺這個就是沉香木。在佛教裡，香被當成獻給神佛的供養之物，非常受到珍視。

進入奈良時代，中國的高僧鑑真赴日時，不但帶著貴重的佛教經典，也帶來了許多香木、香料、藥草類，根據紀錄帶了滿滿一船。當時的中國認為，

香具有不可思議的自然力，可以治癒人類的疾病，因而將香料磨成粉末狀，製成藥丸。在僧侶當中亦屬於博學多聞的鑑真，也一併將調香的方法等知識傳授給日本。

從貴族的教養演變成療癒武士的嗜好

平安時代的貴族之間，已經開始盛行在香料裡加入蜂蜜或梅肉作成「薰物」，讓衣服染上香氣的「伏籠」、製作香包等藉此享受樂趣的香文化。特別是運用天然香料磨成的粉末，調製出個人原創的薰物香方，是當時展現貴族雄厚財力和教養的重要證明。於是，以各自調製出來的薰物進行競爭，稱為「薰物競賽」的遊戲就此登場。充滿春夏秋冬四季流轉的代表性薰香——「六種薰物」香方，匯集了令人感受到日本獨具風情的美學意識。像梅花一樣清冽馥郁的香氣，令人聯想到蓮花的清涼感香氣等，各種詳細的香方皆有文獻流傳下來。這個時代的薰物，即為現今練香的原點。

進入由武士掌握政權的鎌倉・室町時代之後，使用香的習慣也為之一變，相較於時興和歌或歌舞等活動的貴族，在戰場上日以繼夜奔波的武士們，

源氏物語中也有出現薰物競賽

進行薰物競賽的光源氏。描繪的是加入梅枝的「梅花」和加入松枝的「黑方」。梅枝是源氏物語54帖的其中一帖。

源氏五十四帖・梅枝的其中一幕（尾形月耕・畫）早稻田大學圖書館藏

比起品味複雜製香的樂趣，或許更能從單一的香氣中獲得集中精神的效果。廣為流傳的禪宗也造成了部分影響，於是點燃香木直接品味其香氣的一木香就成為主流。而武士們最喜愛的「聞香」，則是公認的最高級香木——沉香。

眾人齊聚，一一點燃各自準備好的沉香木一較高下，這樣的競賽稱為「香合」會，並且在武士之間蔚為流行。為了毫無差錯的品味那些獨一無二的香木差異，從準備香爐、放入炭的方式、灰的形狀、香木的放置法，身形姿態或手的形狀，制定了很多細瑣的規定。這些規則被視為香道的根源。茶道有表千家、裏千家的流派，香道也大致分成兩個流派，以三条西實隆為祖師的御家流，和以志野宗信為祖師的志野流。時至今日仍以這兩派為中心，延續香道的傳統。

歷經衰退危機的香文化
邁向成熟的時代

進入江戶時代之後，庶民的生活安定，那些原本距離香的世界很遠的人們，也得以在生活的各個場合使用香。從《古今和歌集》歌謠「國色天香比，天香勝一籌。庭梅香觸袖，香袖至今留。」裡衍生而來的香包「誰的袖子」在庶民之間大為流行。此外，還有將香爐放入木製枕頭的「香枕」，藏於和服裡的「袖香爐」等，香的文化開始在日本人的生活中廣為流傳。

之後，由於明治維新全面排斥古老的文化，香道與香料的需求驟減。香文化也迎來一時衰退的危機。但諷刺的是，因為來自西洋人士的注目，日本人獨特的文化再次受到重視，和式香的香文化也得以重新復活。香文化能夠像現在如此豐富多元，便是倚靠那時候流傳下來的文化作為背景，再運用日本人的智慧和工夫發揚光大。

袖香爐

藏在和服中的攜帶型香爐。據說是源自唐朝時期騎馬民族使用的球狀香爐，傳入日本後成為其前身。球體中的香爐有著能夠一直保持水平的結構，也稱為鞠香爐。

關於香道

以香吟詠和歌，雅致而得趣

香道和茶道、花道相較之下，不熟悉的人或許比較多，因為品味香氣而聚集在一起的人們，稱為「香遊」之會。雖然與茶席略有差異，但也有相通之處。重要的是抱持著純粹品香樂趣的心，如此才能全然體驗香的深奧。

在香道中提到香木，即為沉香。天然沉香美好溫潤的香氣，即使同樣名為沉香，每棵香木的味道也會有所不同。為了鑑賞其細緻的香氣，香道便應運而生。

由香元（主人）、執筆者（紀錄之人）與十數名賓客構成香席，聚集的人們一邊品香，一邊盲猜香木種類的活動稱為「組香」。根據當天的主題選擇數種香點燃，依序讓參加者鑑賞品香，並且猜測哪一個號碼是哪一種香，在手

邊的紙寫上答案。最後，香元會根據點燃的順序，報出香名，進而計算每個人的成績。

猜香氣是很有趣的活動，依據《源氏物語》或《古今和歌集》等和歌的主題來選香，進行「以香歌詠」也是樂趣之一。此外，香元前面或地板上富有季節感的擺飾，視為工藝品也毫不遜色的香道具等，值得細細玩賞之處多不勝數。至於參加香席需要注意的禮節，其一是禁止配戴手錶或飾品類。不一定要穿和服，但是要避免華麗的服裝。然後，懷抱著感謝香元招待的心意，不要失禮於其他受邀的客人，靜靜地待在席上。

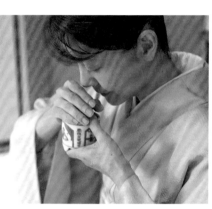

參加香席時，將香爐平放在左手掌上，以右手掌覆蓋在香爐上方，靜靜地聞香。

香道禮儀需知

為了能夠愉快的品味香氣，與會時嚴禁使用香水，或香氣強烈的化妝品、整髮劑。香菸、酒或蒜頭等味道強烈的食物，前一日也請盡量不要食用為宜。

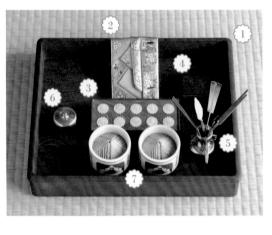

香道的香，不是用來「嗅聞」，而是偏向「品味」。讓心靈沉靜，以心靈的耳朵傾聽香氣，體會香氣所要展現的精神。和在家單純享受的感覺不太一樣，不妨試著來體驗一下香的世界吧！

香道具

① 亂箱……可以放入所有香道具，具有一定深度的盒子。

② 紀錄紙……不使用香札進行組香時，供手寫紀錄的用紙。

③ 銀葉盤……放置銀葉的地方，鑲入作成花朵等形狀的貝殼或象牙。

④ 重香合……收納銀葉的盒子。

⑤ 火道具……火筋（火箸）、灰壓、羽帚、銀葉夾、香匙、香筋（香箸）、鶯（香針）等。

⑥ 焚空入……放入使用後的焚空（香木）。

⑦ 聞香爐……專為聞香而設計的香爐，款式多為青瓷或青花瓷造型。

關於六國五味

在香的世界，具有「六國五味」的分類法。室町時代的八代將軍・足利義政任命三条西實隆、志野宗信進行系統化的整理。於是，被視為香木中最高級的沉香，便以產地分成伽羅、羅國、真南蠻、真那賀、佐曾羅、寸門多羅六大類（六國），並且再加上以5個味覺形容（五味）來表現香氣特徵。

六國

◇ 伽羅 ……… 在梵語中為「黑色」的意思。特色是五味具全，在沉香中屬於最高等級的品項。

◇ 羅國 ……… 取自暹羅中的「羅」，來自暹羅原產的香木。亦即現在的泰國附近。

◇ 真南蠻 …… 源於印度・馬拉巴爾的地名，來自南蠻香木的上等品，就會冠上代表良好品質意思的「真南蠻」。

◇ 真那賀 …… 名稱來自馬來半島的麻六甲發音。

◇ 佐曾羅 …… 可能是指帝汶島或是印度德干高原的sasubar，出處不明。

◇ 寸門多羅 … 印尼的蘇門答臘。香氣給人的印象與伽羅相似，品質則稍遜於伽羅。

五味

鹹　苦　辣　酸　甘

源氏香

在數百種組香當中也特別知名，又受到眾多人士喜愛的，即是以《源氏物語》為題材的「源氏香」。從5種香氣各異的香木，分別取出極小的5粒，準備共計25個香包。將香包刻意打散混合成不知內容物的狀態，再隨機選出5包。接著依序點燃一個個小香木，鑑賞香氣。每聞一個香氣，就在手邊的紙上由右至左畫出直線，如果認為是相同的香木，則以橫線連接兩條直線。如此完成的圖便稱為香之圖（參照左頁），直線和橫線結合的方式共有52種，除了「桐壺」與「夢浮橋」以外，每一種圖案的名稱都是對照《源氏物語》的54帖卷名來命名。在香席裡品味著香木的差異，最後從香之圖中找到自己畫出的圖案，回答名稱。一邊遙想《源氏物語》的情節，一邊品味香之樂趣的時光，果真十分奢侈。

源氏香之圖

這些源氏香之圖的小圖示，精簡洗練具有匠心獨具的韻味，因此為蒔繪、和服或茶道具等工藝品；鏤空雕刻的欄間或屏畫的襖繪等建築陳設，以及和菓子等廣泛運用。被視為美術品而享有高度評價，一邊放開思緒遙想歷史，一邊欣賞美術品也是一種樂趣。

舉例說明「花散里」

❶的香和❸的香感覺相同，便以橫線連接。❷的香和❹的香感覺相同，同樣以橫線連接。只有❺和其他的香不一樣，因此以一條直線表示。完成的圖案對照著源氏香之圖找出，即為「花散里」。

❺ ❹ ❸ ❷ ❶

桐壺	帚木	空蟬	夕顏	若紫	末摘花	紅葉賀	花宴	葵
賢木	花散里	須磨	明石	澪標	蓬生	關屋	繪合	松風
薄雲	朝顏	乙女	玉鬘	初音	蝴蝶	螢	常夏	篝火
野分	行幸	藤袴	真木柱	梅枝	藤裡葉	若菜上	若菜下	柏木
横笛	鈴蟲	夕霧	御法	幻	匂宮	紅梅	竹河	橋姬
椎本	總角	早蕨	宿木	東屋	浮船	蜻蛉	手習	夢浮橋

109

想要知道的 線香二三事

根據宗派不同，線香的供奉方式也不同

在佛壇供奉線香，亦即以線香的香氣袚除污穢，具有淨化空間的意味。關於線香的用途解釋或供奉方法，會因為所屬的佛教宗派而多少產生差異，這點需要特別注意。如果不知道自己宗派的供奉方法，請向家族所屬負責婚喪儀式的寺廟，或每月進香參拜時向寺廟確認。此外，若不確定祭拜對象的所屬宗派，請務必事先問清楚再上前祭奠線香。最重要的是，對神佛與故人真誠的心意。即使沒有每一天都如此，但只要有時間就在佛壇前坐下，一邊緬懷故人，一邊供奉線香，就是最好的供養了。

此外，也有一說是透過冉冉上升的香煙與神佛對話。

供奉線香的方法

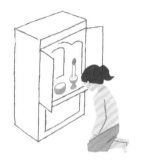

將線香垂直插入香爐（或平放於爐中），合掌。
最後再對奉祀的本尊行禮。

在佛壇前正坐，對奉祀的本尊行禮。

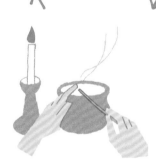

取一根線香，
移至蠟燭上點燃。
點燃線香之後，
以左手將火揮滅。

宗派	線香數量	線香插法
淨土宗	1支	對摺直立
臨濟宗	2支	直立
日蓮宗・真言宗	1支或3支	直立
曹洞宗	1～3支	直立
天台宗	3支	直立
淨土真宗	不限	平放於爐灰上

※上列為一般普遍的祭拜方法，即使是相同宗派，也有可能因地區不同產生線香數量與插法的差異。

初學和香手帖
簡單手製 × 療癒品香

監　　　　修／松下惠子
譯　　　　者／簡子傑
發　行　　人／詹慶和
選　書　　人／蔡麗玲
執　行　編　輯／蔡毓玲
編　　　　輯／劉蕙寧 ‧ 黃璟安 ‧ 陳姿伶
執　行　美　編／陳麗娜 ‧ 周盈汝
美　術　編　輯／韓欣恬
出　版　　者／雅書堂文化事業有限公司
戶　　　　名／雅書堂文化事業有限公司
郵 政 劃 撥 帳 號／18225950
地　　　　址／220 新北市板橋區板新路 206 號 3 樓
電 子 信 箱／ elegant.books@msa.hinet.net
電　　　　話／（02）8952-4078
傳　　　　真／（02）8952-4084

2021 年 12 月二版一刷 2018 年 3 月初版　定價 350 元

TEDUKURI OKOU KYOUSHITSU supervised by Keiko
Matsushita
Copyright © Nitto Shoin Honsha Co., Ltd. 2016
All rights reserved.
Original Japanese edition published by Nitto Shoin
Honsha Co., Ltd.

This Traditional Chinese language edition is published by
arrangement with
Nitto Shoin Honsha Co., Ltd., Tokyo in care of Tuttle-Mori
Agency, Inc., Tokyo
through Keio Cultural Enterprise Co., Ltd., New Taipei City.

經銷／易可數位行銷股份有限公司
地址／新北市新店區寶橋路 235 巷 6 弄 3 號 5 樓
電話／（02）8911-0825
傳真／（02）8911-0801

國家圖書館出版品預行編目(CIP)資料

初學和香手帖：簡單手製x療癒品香/松下惠
子監修；簡子傑譯. -- 二版. -- 新北市：雅書
堂文化事業有限公司, 2021.12
　面；　公分. -- (香氛漫；4)
ISBN 978-986-302-610-5(平裝)
1.香道

973　　　　　　　　　110018607

監修　**松下惠子** Matsushita Keiko

香司（調香師）、芳香療法講師、漢方設計師。學習芳香療法之後，對於使用天然香料、不刺激人體的傳統日式香氛深感興趣，因而進入傳統調香師的「香司」世界。開辦製作原創香的教室並舉辦活動。以出生成長的京都為中心，積極傳遞和香的魅力，進行許多適合在生活中接觸、使用香的活動。

http://rinka-kaoru.jimdo.com

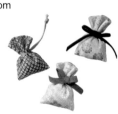

Staff

攝影　　　masaco、カワハラダイスケ、
　　　　　敕使河原真
設計　　　monostore（酒井絢果）
插畫　　　堀川直子
編輯　　　株式會社Three Season
　　　　　（奈田和子、土屋まり子、川上靖代）、
　　　　　柴田佳菜子
主編　　　編笠屋俊夫
執行製作　中川通、渡辺墾、牧野貴志

Special Thanks

鳩居堂
香源（株式会社菊谷生進堂）
神戸マッチ株式会社
有限会社春香堂
株式会社中川政七商店
株式会社負野薫玉堂
株式会社山田松香木店
Juttoku.

Shooting Special Thanks

おいしみ研究所
AWABEES
UTUWA

簡 單 手 製 ✂ 療 癒 品 香

簡 單 手 製 ✄ 療 癒 品 香